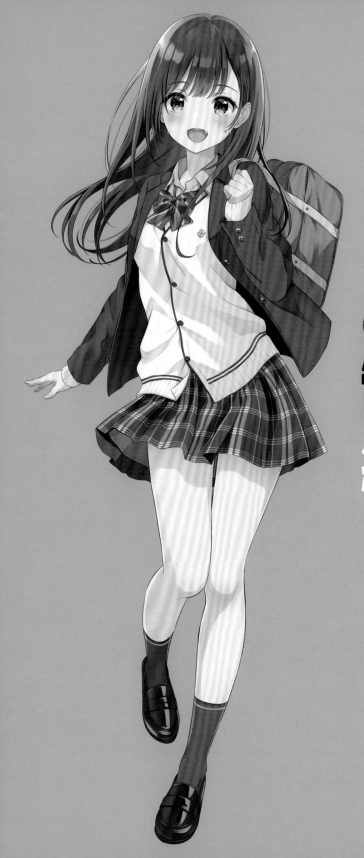

攻克各種姿勢！

制服少女繪圖技法

やとみ 著

王怡山 譯

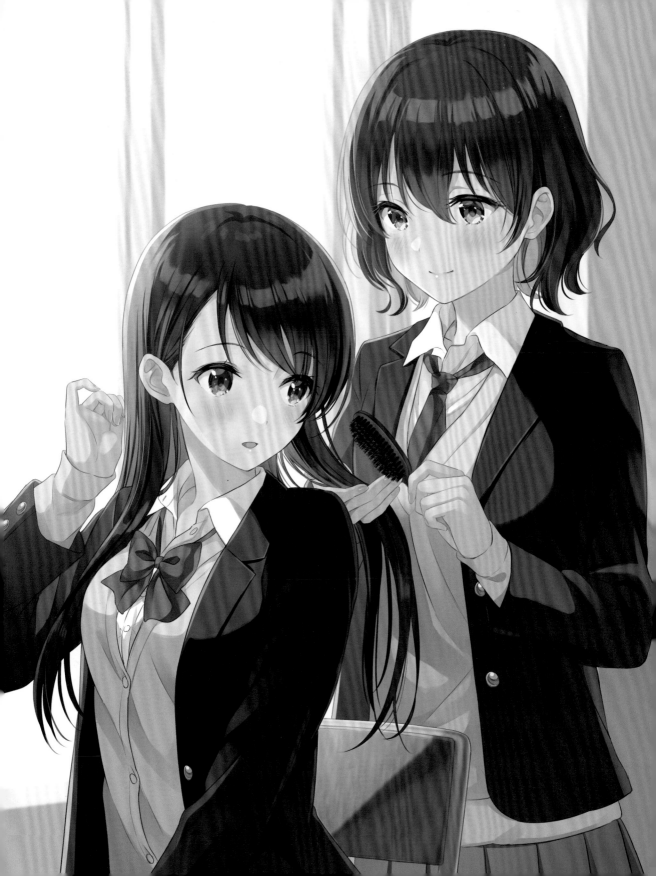

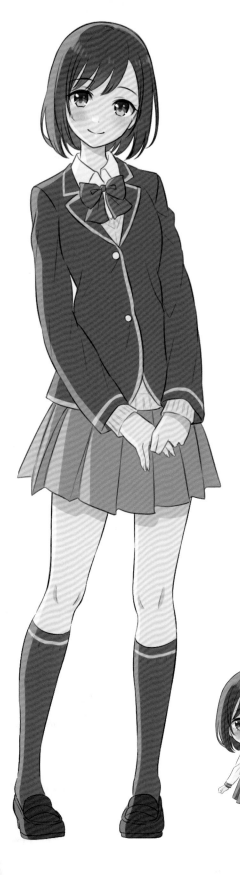

Q 成為插畫家的契機是什麼？

A 大概國中的時候，我得知了 pixiv 這個插畫投稿網站，於是也想自己試著投稿作品，這就是一開始的契機。

Q 畫圖的時候會注意些什麼？

A 我會注意很多事，不過最近會特別融入流行的配色或畫風。另外也會提升臉部周圍的細緻度，並注意不要畫得與過去的作品構圖和情境太過相似。

Q 描繪女孩子與制服的訣竅是什麼？

A 我認為應該是研究喜愛的插畫家、動畫和漫畫的畫風。畫制服的時候，我會觀察實物，或是上網搜尋，確實了解細部的特徵。

Q 請對讀者說幾句話！

A 真的非常感謝各位翻開這本書！雖然我在繪畫方面還有不足之處，但如果這本書能多少成為大家創作時的參考，那就太好了。

專業繪師——やとみ推薦
制服女孩角色的姿勢＆構圖

❶ 水手服：捏起領巾尾端的姿勢

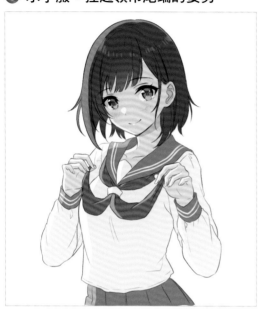

❷ 水手服：仰視並伸出雙手的姿勢

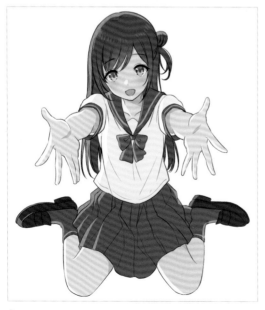
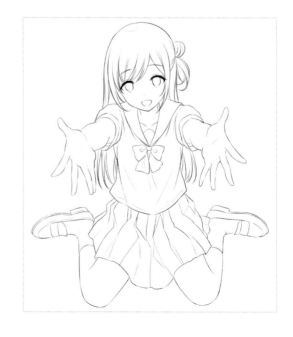

這裡將介紹專業繪師──やとみ推薦的制服女孩角色姿勢&構圖，包含水手服2種、西裝制服2種，共計4種。請以這些範例為參考，試著構思自己喜歡的姿勢&構圖吧！

❸ 西裝制服：用雙手撐著臉頰的姿勢

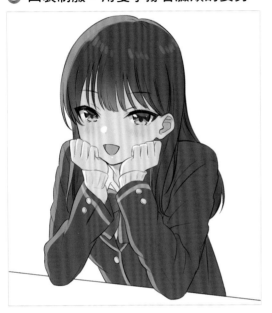 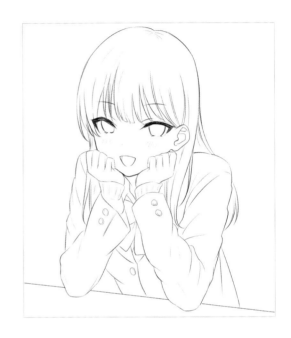

❹ 西裝制服：拎起裙襬的姿勢

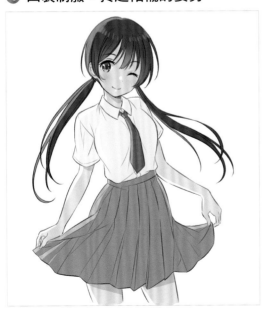 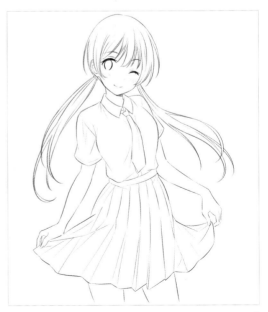

試著描繪仰視與俯視的角度吧！

● 仰視與俯視的比較圖

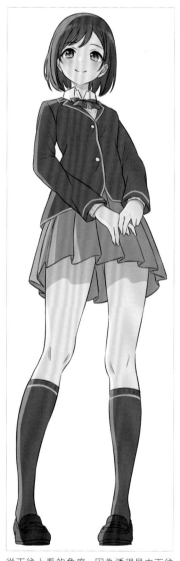

仰視

俯視

正面

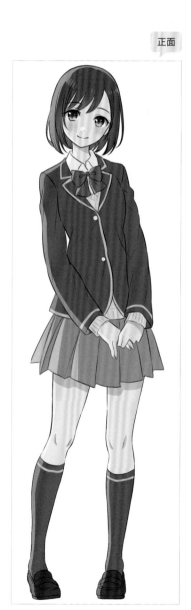

從下往上看的角度。因為透視是由下往上，所以愈偏上方的部位會變得愈小（愈細）。這種角度主要用來表現憤怒或得意的感情，或是想要使肢體看起來更有魄力的時候。

從上往下看的角度。因為透視是由上往下，所以愈偏下方的部位會變得愈小（愈細）。這種角度主要用來表現害羞或悲傷的感情，或是想要強調胸部等部位與女人味的時候。

仰視是由下往上望的透視角度，俯視是由上往下望的透視角度。只要學會這些視角，就能進一步表達角色的情感、使姿勢更有魄力，或是強調特定部位，讓角色變得更生動。

● 仰視與俯視的構圖範例

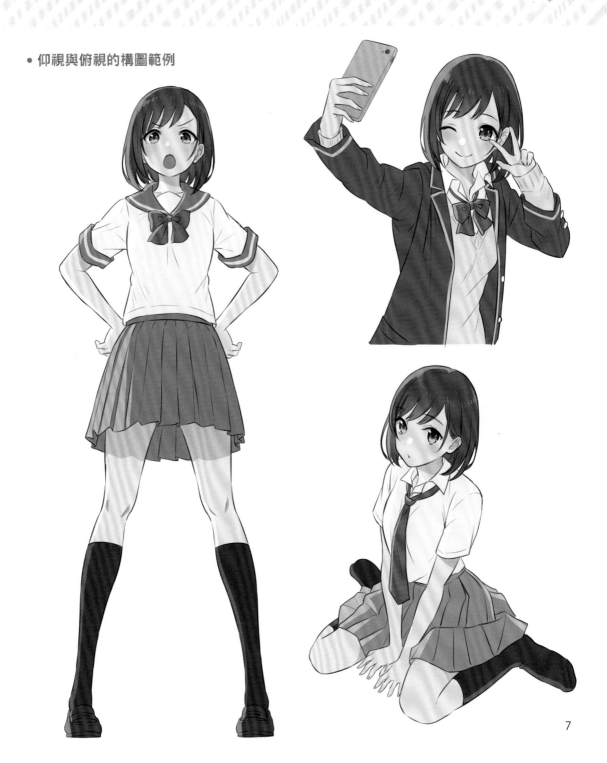

所謂的Q版角色，就是把角色原本的形體加以改變，強調其特徵的畫法。最具代表性的運用方式是將6頭身或7頭身的角色畫成2頭身或3頭身的迷你角色。在這裡，我將6頭身的制服女孩角色畫成了2.5頭身的造型。

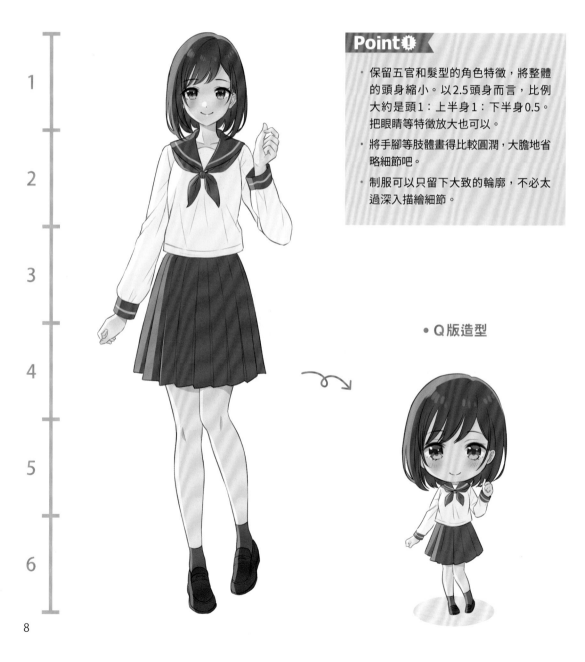

Point ❶

· 保留五官和髮型的角色特徵，將整體的頭身縮小。以2.5頭身而言，比例大約是頭1：上半身1：下半身0.5。把眼睛等特徵放大也可以。

· 將手腳等肢體畫得比較圓潤，大膽地省略細節吧。

· 制服可以只留下大致的輪廓，不必太過深入描繪細節。

· Q版造型

Contents

Contents

 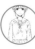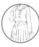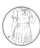

Lesson 5
描繪各種動作

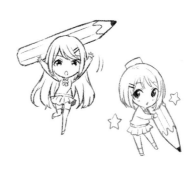

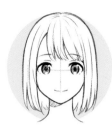

Lesson 1：描繪臉部

學習如何描繪賦予角色生命的臉部。只要了解眼睛與嘴巴等五官的比例、髮型、角度，以及什麼樣的情境或故事應該搭配什麼表情，就能畫出更有魅力的角色。

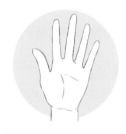

Lesson 2：描繪身體

學習如何描繪手、胸部、上半身、腳與全身，藉此表現女孩的角色特質與動態。請根據不同的角色來調整形狀與大小，仔細地完成作品吧！

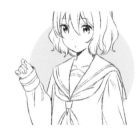

Lesson 3：描繪水手服

學習如何描繪經典制服──水手服。觀察帶著大片衣領的上衣和百褶裙的基本組合，再加上夏季制服、毛衣與大衣等不同的變化，進一步提升畫技吧。

Lesson 4：描繪西裝制服

西裝制服以簡約的設計為特徵，有無限多種變化。除了襯衫、西裝外套和箱褶裙之外，還有夏季制服、針織衫、毛呢大衣、連帽衫等配件，將這些亮眼的搭配學起來吧！

Lesson 5：描繪各種動作

觀察「將頭髮撩至耳後」、「回頭」、「拉襪子」、「按住隨風飄起的裙子」等情境，學習描繪制服女孩特有的動作吧。這裡也會解說如何畫出穿著制服時產生的自然皺褶。

描繪臉部

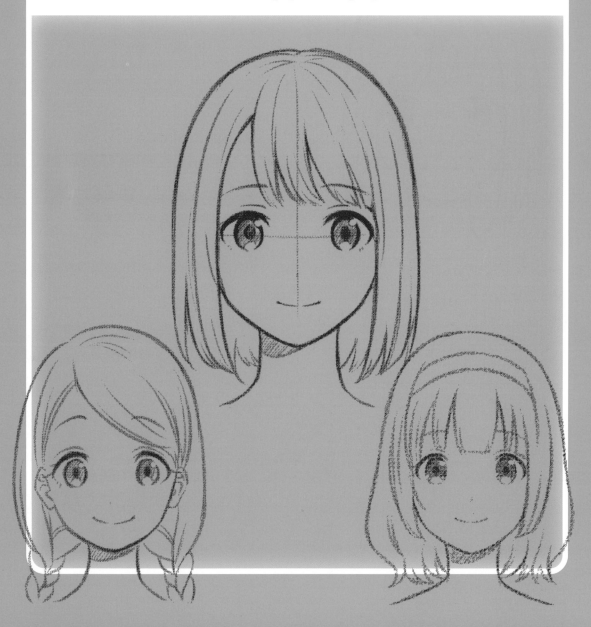

1-1 ☑ 描繪完整的臉

首先學習如何畫出一張臉吧。了解眼睛和嘴巴等五官的位置與各部位的比例是很重要的。

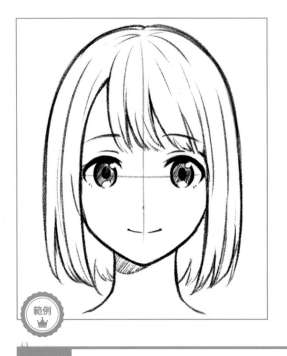

範例

Point ❶

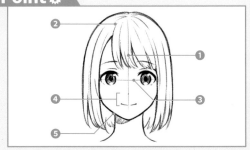

❶ 十字參考線的縱線位於正中央。

❷ 為了決定額頭的寬度，請先決定瀏海的髮際線位置。

❸ 十字參考線的橫線是眼睛位置的基準。

❹ 鼻子和嘴巴要畫在十字參考線的縱線上。

❺ 脖子的寬度比臉更窄。

+α 改變臉的角度

如果能將同樣的角色畫成側臉、仰頭、低頭等各種角度，畫技就會變得更好。
→P32「Lesson1-7」

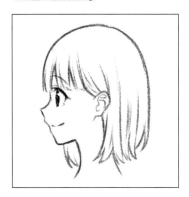

臉是角色的生命！請把我們畫得可愛一點。

Step 1　畫出參考線

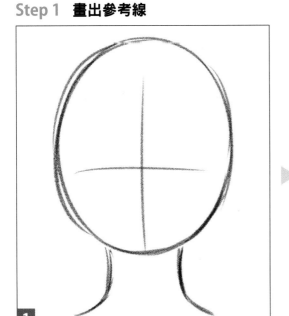

1

畫出圓形或橢圓形的骨架，再加上十字形的參考線。

Step 2　描繪輪廓與五官

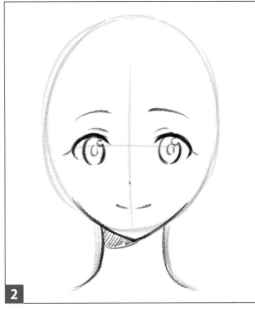

2

按照參考線，畫出輪廓與五官。眼睛位於十字參考線的橫線上，鼻子位於眼睛和下巴的中間，嘴巴則畫在鼻子與下巴的中間，位於縱線上。

Step 3　描繪頭髮

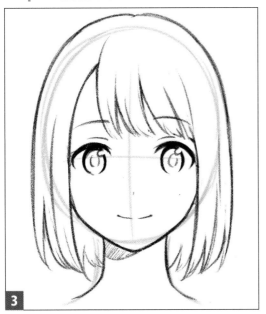

3

配合輪廓，畫出頭髮。要注意頭髮與輪廓之間的比例。

Step 4　描繪細節

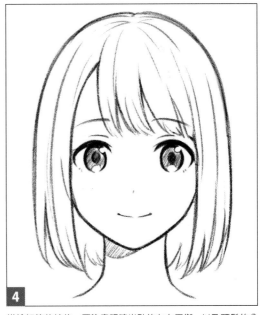

4

描繪細節的線條。要注意眼睛光點的左右平衡，以及頭髮的分量感。

下頁繼續→ 15

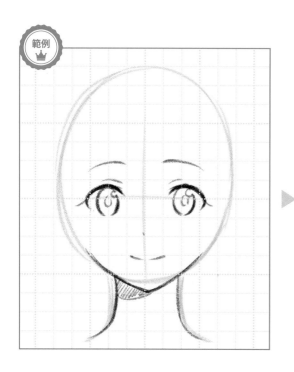

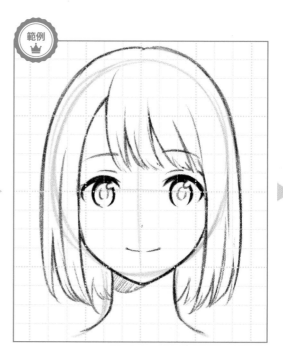

• 試著描線吧！

Step 1　描繪輪廓與五官

要注意十字與
五官的位置。

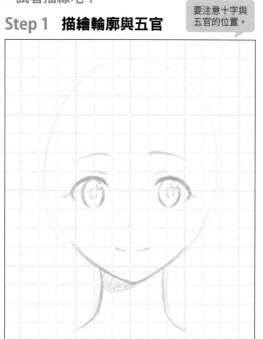

Step 2　描繪頭髮

畫頭髮時要
注意流向。

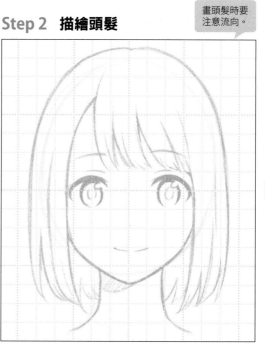

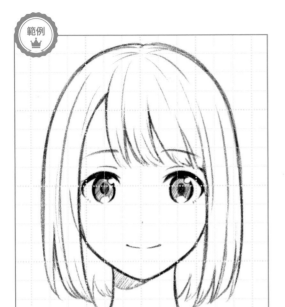

範例

• 自己畫畫看！

以橢圓與十字為參考，決定位置。

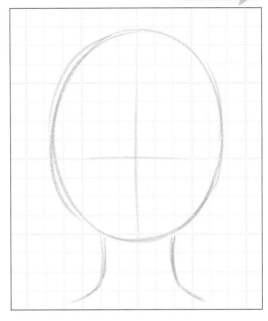

Step 3　描繪細節

小心別畫太多瑣碎的線條。

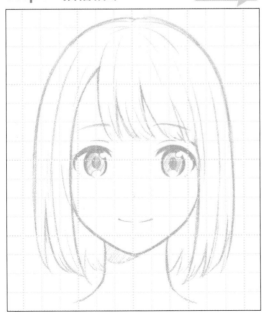

• 自己畫畫看！

留意左右的平衡！

臉部的輪廓非常多樣化，有蛋形、圓形或是俐落的臉型。請找出適合角色的臉型吧。

輪廓❶ 蛋形

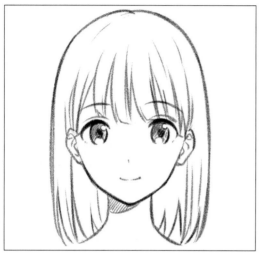

正如其名，形狀就像雞蛋一樣，比例最均衡。這種臉型適合主要角色。

輪廓❷ 圓形

整體的形狀偏圓，所以給人可愛的印象。

輪廓❸ 本壘板形

並不是把整張臉畫得有稜有角，而是將臉頰畫得稍微有點角度。這種臉型適合強勢的女孩子或美艷型的人。

輪廓❹ 豐滿型

臉頰的部分比蛋形更加圓潤，很適合用在想要呈現出溫柔氣質的時候。

我是可愛型？
美女型？還是……

Lesson
1
描繪臉部

Lesson
2
描繪身體

Lesson
3
描繪水手服

Lesson
4
描繪西裝制服

Lesson
5
描繪各種動作

● 試著描線吧！

蛋形

想像雞蛋的形狀。

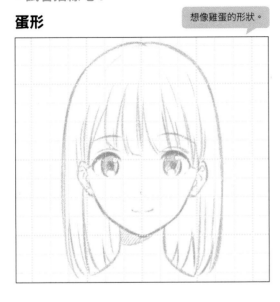

圓形

不是畫正圓，
而是橢圓形。

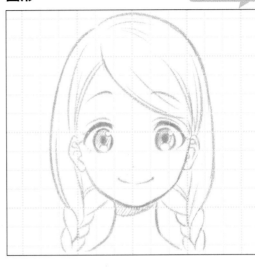

本壘板形

臉頰的曲線稍
微銳利一點。

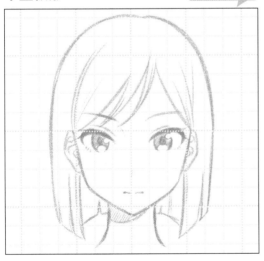

豐滿型

把臉頰畫得圓潤一點。

19

眼睛是臉部五官中最重要的部位之一。眼睛的畫法會影響角色的形象,所以請學會各式各樣的眼睛畫法吧。

- **眼睛的繪畫步驟**

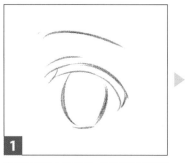 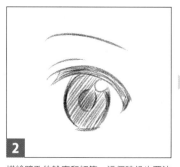 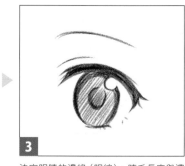

1 畫出眼睛的大致輪廓,以及雙眼皮的線條。眉毛基本上是與眼睛平行的線。

2 描繪瞳孔的輪廓和細節。這個時候也要決定受光的位置(亮面),將亮面以外的地方塗黑。

3 決定眼睛的邊緣(眼線)、睫毛長度與濃密度,描繪細節。

範例

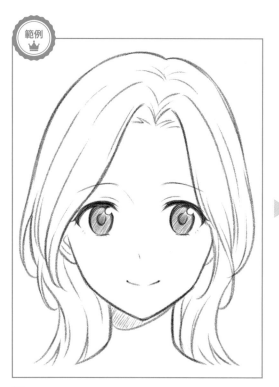

- **試著描線吧!**

注意「眼睛是左右對稱的」。

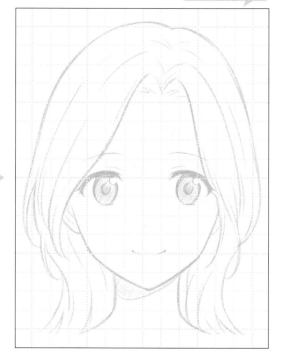

Lesson
1
描繪臉部

Lesson
2
描繪身體

Lesson
3
描繪水手服

Lesson
4
描繪西裝制服

Lesson
5
描繪各種動作

● 眼睛的各種版本

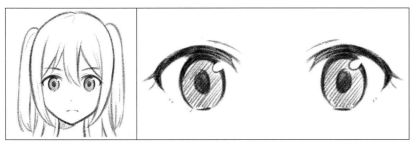

◀ **簡單的眼睛**

眼眶與瞳孔的大小適中。這種眼睛適合用在主要角色上。

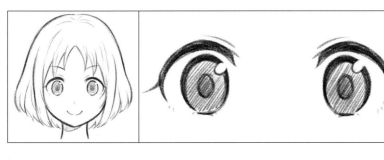

◀ **圓眼**

將眼眶與瞳孔畫圓，就會變得很有女孩子味。這種眼睛適合可愛型的角色。

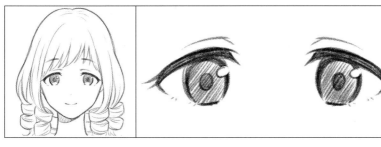

◀ **下垂眼**

將眼睛與眉毛的外側輪廓畫得稍微下垂一點。特別適合呈現悠閒的氣質或是天真的個性。

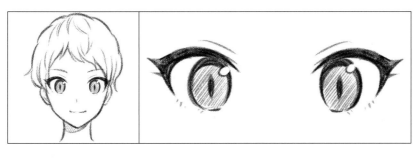

◀ **貓眼**

眼尾畫得比眼頭稍微高一點。就是所謂的鳳眼。將瞳孔畫成細長的形狀，看起來就會更像貓。這種眼睛帶著精明的氣息，給人強勢的感覺。

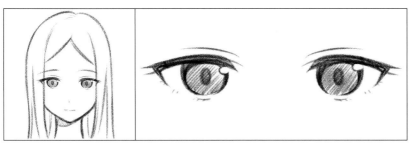

◀ **細長眼**

眼睛的整體輪廓都偏細長。這種眼睛最適合酷酷的美女型角色。

下頁繼續→

● 試著描線吧！

● 自己畫畫看！

簡單的眼睛

★ 訣竅 注意眼眶與瞳孔的比例。

圓眼

★ 訣竅 將眼眶與瞳孔畫得圓一點。

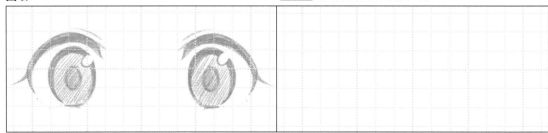

下垂眼

★ 訣竅 將外側的曲線畫得稍微往下垂。

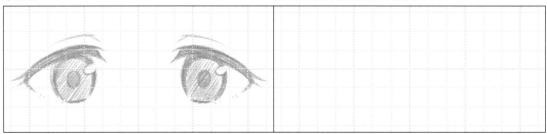

貓眼

★ 訣竅 將眼尾畫得稍微翹起。

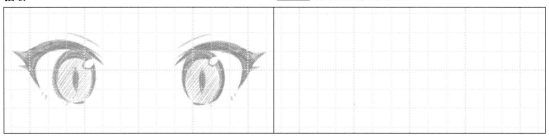

細長眼

★ 訣竅 將整體的形狀畫得比較細長。

Lesson
1
描繪臉部

Lesson
2
描繪身體

Lesson
3
描繪水手服

Lesson
4
描繪西裝制服

Lesson
5
描繪各種動作

● 試著描線吧！

記住整張臉與眼睛的比例。

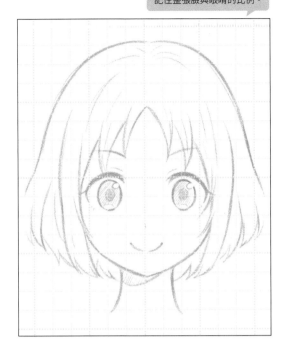

● 試著畫上喜歡的眼睛吧！

注意整張臉與兩邊的比例。

鼻子與嘴巴是能呈現出角色個性的部位。嘴巴對表情的影響特別大，所以讓我們在這邊把畫法確實學起來吧！

● 嘴巴的動態

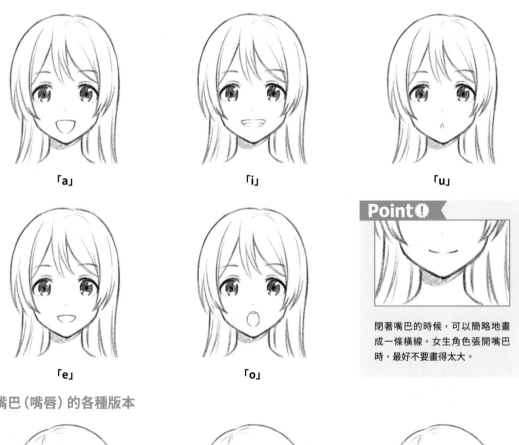

「a」　　　　　　「i」　　　　　　「u」

「e」　　　　　　「o」

Point❶

閉著嘴巴的時候，可以簡略地畫成一條橫線。女生角色張開嘴巴時，最好不要畫得太大。

● 嘴巴（嘴唇）的各種版本

簡單的嘴巴　　　　　豐唇　　　　　大嘴巴

24

- 鼻子的各種版本

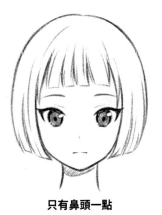

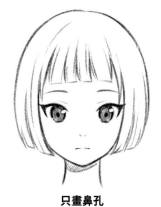

只有鼻頭一點　　　　　**強調鼻子輪廓**　　　　　**只畫鼻孔**

也經常會
不畫鼻子喔。

配合角色設定來決定鼻子與嘴巴
的位置也是很重要的。

- 試著畫上喜歡的鼻子與嘴巴吧！

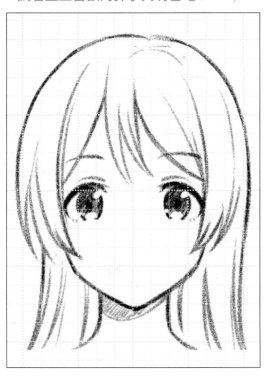

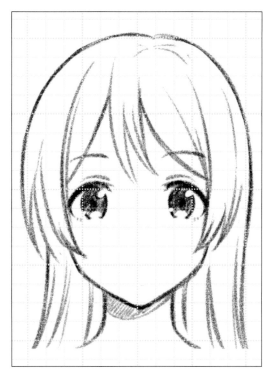

Lesson
1
描繪臉部

Lesson
2
描繪身體

Lesson
3
描繪水手服

Lesson
4
描繪西裝制服

Lesson
5
描繪各種動作

對女生角色來說，頭髮是表現個性和造型最重要的部分。不只是頭髮的長度，了解頭髮的分量和質感等基礎知識也是很重要的。

● 基本的繪畫步驟

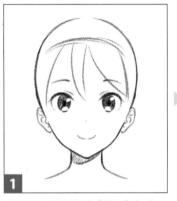

1 大致畫出頭髮的髮際與分線。分成一個一個的區塊也沒關係。

2 沿著頭髮的流向，從髮際開始描繪。

3 想像一束一束的頭髮，逐步畫出細節。

+α 用瀏海來表現個性

光是不同的瀏海就能表現出角色的個性，例如強調柔順感的簡單瀏海、剪平的齊瀏海、強調髮束與分線的瀏海等等，大家可以多多嘗試。

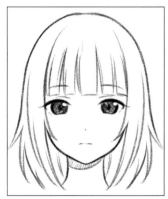

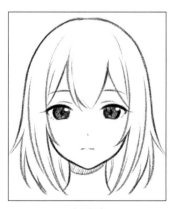

簡單的瀏海

齊瀏海

強調髮束

● 頭髮長度的各種版本

〔正面〕

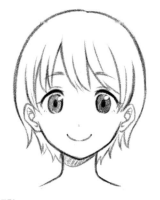 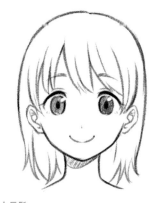 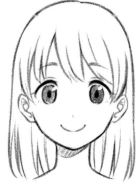

短髮
露出耳朵和脖子的偏短髮型，很適合運動社團的女孩。

中長髮
頭髮及肩的長度，脖子也會被遮住。

長髮
頭髮留到肩膀以下的長度。留到腰部的特殊長度也很有魅力。

〔側面〕

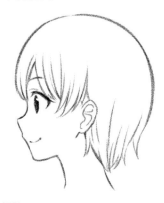 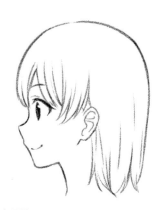 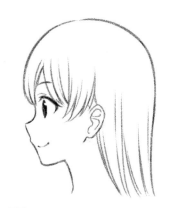

短髮

中長髮

長髮

〔背面〕

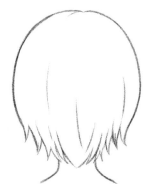 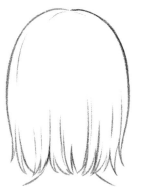 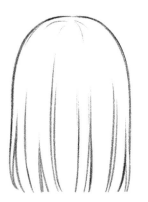

短髮

中長髮

長髮

下頁繼續→

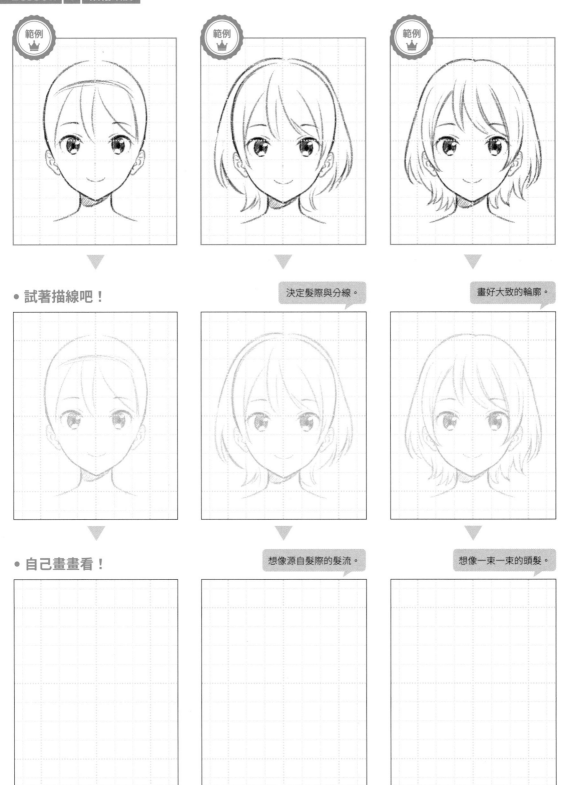

• 試著描線吧！

決定髮際與分線。

畫好大致的輪廓。

• 自己畫畫看！

想像源自髮際的髮流。

想像一束一束的頭髮。

● 試著描線吧！

 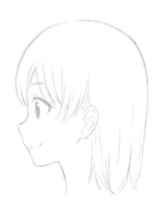 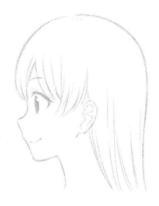

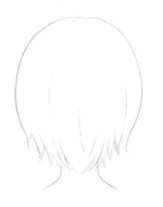 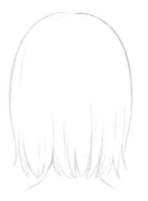

Lesson
1
描繪臉部

Lesson
2
描繪身體

Lesson
3
描繪水手服

Lesson
4
描繪西裝制服

Lesson
5
描繪各種動作

1-6 ☐ 描繪各種表情

只要學會畫出符合情境或故事的表情，就能畫出更有魅力的角色。在這裡把不同表情的畫法學起來吧！

● 表情型錄

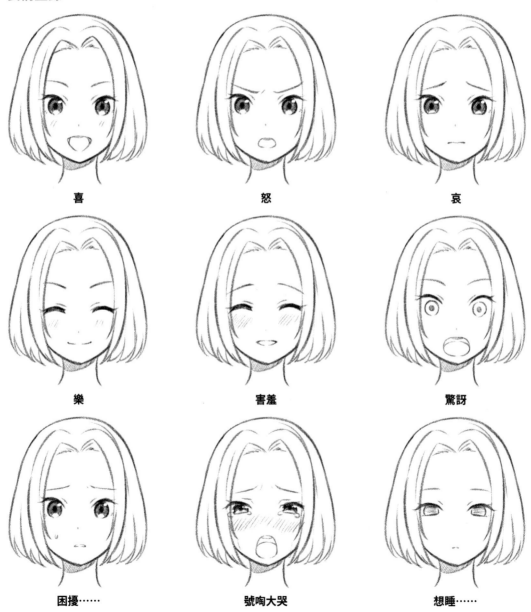

喜　　　　　　　　　　怒　　　　　　　　　　哀

樂　　　　　　　　　　害羞　　　　　　　　　驚訝

困擾……　　　　　　　號啕大哭　　　　　　　想睡……

Lesson
1
描繪臉部

Lesson
2
描繪身體

Lesson
3
描繪水手服

Lesson
4
描繪西裝制服

Lesson
5
描繪各種動作

表情＝感情！
能賦予角色生命。

• 試著描線吧！

 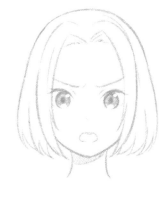

 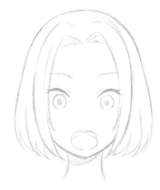

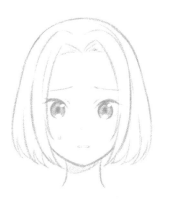 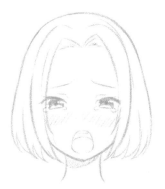 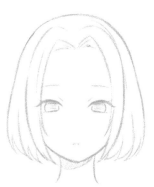

學會畫正面的臉之後,現在來試著描繪側面、朝上、朝下等各種不同角度的臉吧。

● **側臉的繪畫步驟**

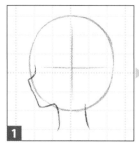 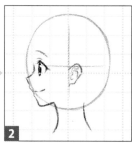 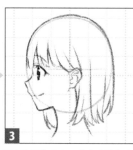 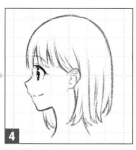

1 畫出圓形與十字參考線,再畫出頭的形狀。要畫出正圓而不是橢圓,後腦杓的線條會比較漂亮。

2 把耳朵的上緣畫在十字線的中央附近,並把眼睛畫在十字線的橫線上。這個時候也要把鼻子和嘴巴等部位畫上去。

3 配合臉部的輪廓,畫出自然的頭髮形狀。

4 畫上細節。沿著頭髮的流向畫上細線,表現立體感。如果臉是朝向右邊,把瞳孔畫得偏右就會像是看著前方的樣子。

● **試著描線吧!**

 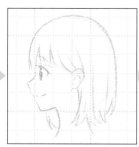 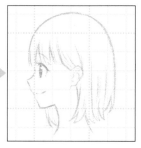

● **自己畫畫看!**

| 注意十字與五官的位置。 | 參考圖形與十字線,決定五官的位置。 | 頭髮的形狀必須符合輪廓。 | 注意不要畫太多細線。 |

Lesson
1
描繪臉部

Lesson
2
描繪身體

Lesson
3
描繪水手服

Lesson
4
描繪西裝制服

Lesson
5
描繪各種動作

改變畫骨架的方式，就能畫出各種角度的臉了。

● 試著描線吧！

抬頭（右斜上方）

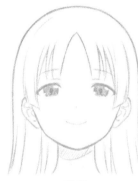

抬頭

抬頭（左斜上方）

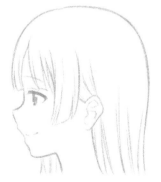

朝右

正面

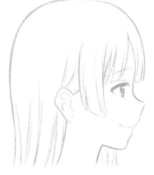

朝左

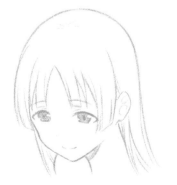

低頭（右斜下方）

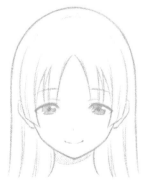

低頭

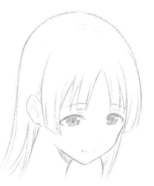

低頭（左斜下方）

33

女孩子光是換個髮型，就能營造出可愛系、活潑系、大小姐系等各式各樣的個性。試著去研究自己偏好的髮型吧！

● 將頭髮撩至耳後

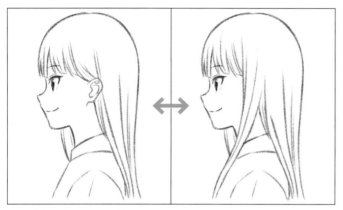

將頭髮撩至耳後時，頭髮會掛在耳朵上緣的根部。頭髮的流向與髮束的重疊是描繪的重點。如果要把耳朵遮住，可以把鬢髮畫在身體的前側。

+α 捲髮的畫法

捲髮可以用S形的波浪狀曲線來表現。只要改變S形曲線的幅度就能改變波浪的大小，因此可以調整成自己偏好的波浪形狀。

● 綁髮

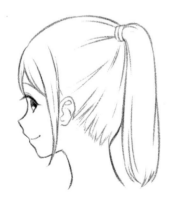

單馬尾
單馬尾的頭髮只綁成一束。梳整至後腦杓的頭髮會集中在綁髮處，綁好的頭髮看起來就像是馬的尾巴一樣。

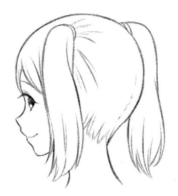

雙馬尾
雙馬尾的頭髮會綁在左右兩側。因為梳整至左右兩側的頭髮會集中在綁髮處，所以後腦杓的中央會產生分線。描繪的重點是統一兩側馬尾的高度。

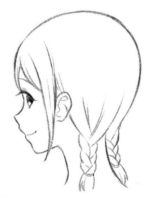

三股辮
將頭髮分成三束同樣的粗細，以依序交叉的方式編成辮子。前端會用髮圈等髮飾固定起來。

● 髮型的各種版本

Lesson
1
描繪臉部

Lesson
2
描繪身體

Lesson
3
描繪水手服

Lesson
4
描繪西裝制服

Lesson
5
描繪各種動作

長捲髮
想呈現稍微成熟的氣質時很適合。

內彎的鮑伯頭
只要使髮尾有個弧度，就能提升可愛感。

及肩的蓬鬆捲髮
將捲髮的曲線畫得比較和緩，就會給人輕盈的印象。

雙邊三股辮
充滿文學女孩的氣息。

單邊三股辮
將三股辮的部分畫在身體的前側，就能呈現溫柔的氛圍。

公主頭
可愛又整齊的經典髮型。

高的雙馬尾
大多用於萌系女角。

低的雙馬尾
制服女孩的經典髮型。

齊瀏海的長髮
將瀏海的部分稍微剪短，就會變成公主系角色。

下頁繼續→ 35

+α 髮飾

髮夾

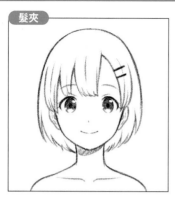

髮夾除了固定瀏海之外，也可以夾住撥至耳後的頭髮，或是點綴在頭部側面作為裝飾，有許多用途。造型也可以自由發揮。

布髮圈

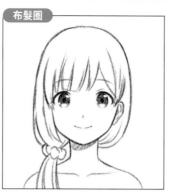

布髮圈可以像示意圖一樣，綁在頭部的側邊，或是使用在綁馬尾的地方。

髮箍

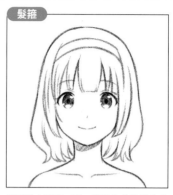

光是戴上髮箍，同一個角色的氣質也會截然不同。髮箍有不同的粗細，也可以加上花朵裝飾，變化十分豐富。

● **試著描線吧！**

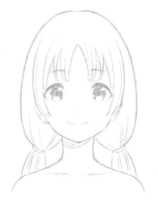

Lesson
1
描繪臉部

Lesson
2
描繪身體

Lesson
3
描繪水手服

Lesson
4
描繪西裝制服

Lesson
5
描繪各種動作

失畫出大致的輪廓和十字線，還要注意左右的平衡喔！

也要注意臉部輪廓與髮型的比例。

● 試著畫上喜歡的髮型吧！

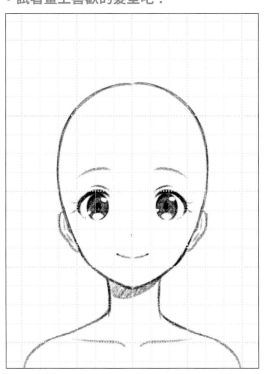
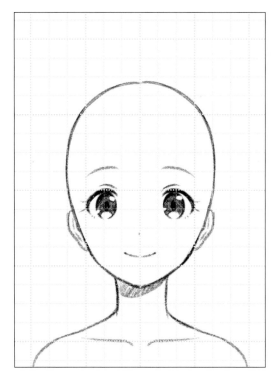

這裡統整了 Lesson 1「描繪臉部」的插畫。請沿著線條描繪五官、各式各樣的表情、角度與髮型，進一步提升自己的畫技吧！

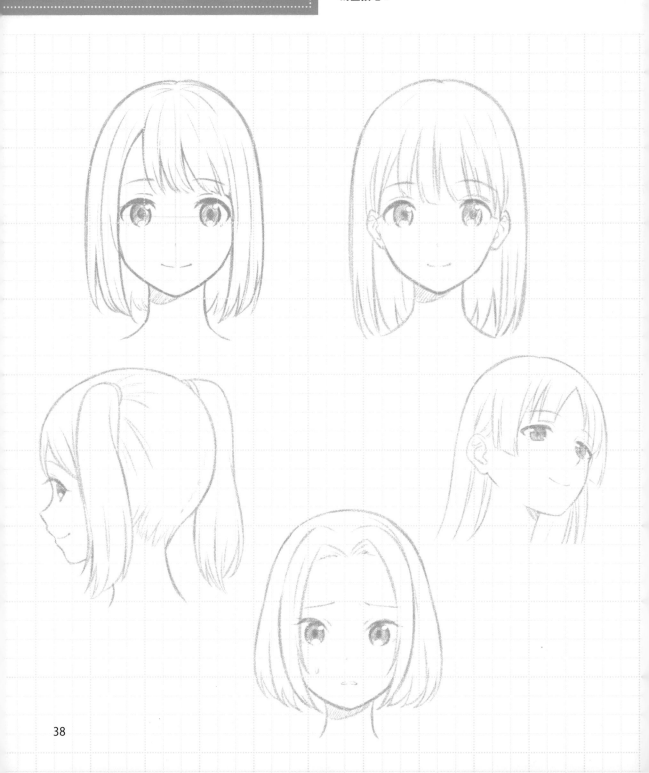

描繪身體

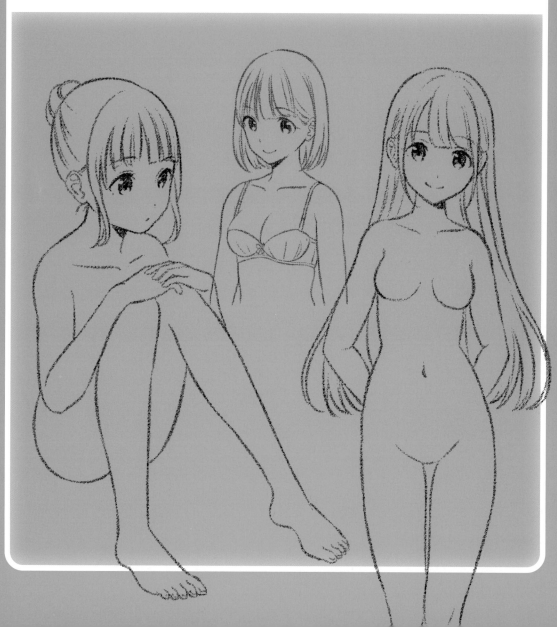

手掌是表現角色個性與動態的重要部位。請確實描繪每一根手指，為角色賦予生命力吧！

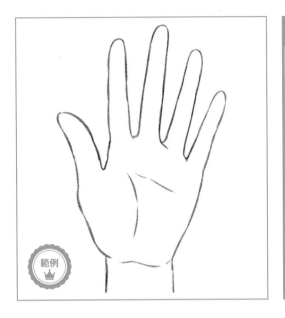

範例

+α 描繪彎曲手指的重點

除了拇指以外，手指的彎曲都以第二關節與第三關節為主，基本上不會只彎曲第一關節。

● 繪畫步驟

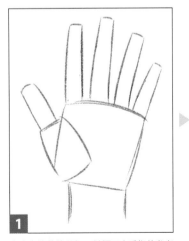

1 畫出方塊狀的骨架，並標示出手指的參考線。也別忘了畫拇指的骨架。

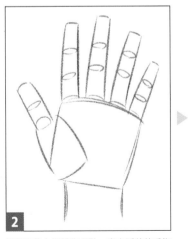

2 把最長的中指設為頂點，畫出弧狀的手指輪廓。關節處要畫上圓圈，藉此確定位置與比例。

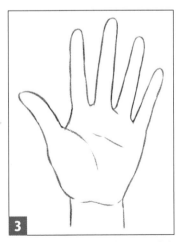

3 畫上掌紋與肌肉線條後完成。只要確實畫好拇指根部的隆起「拇指球」，就能增加真實感。

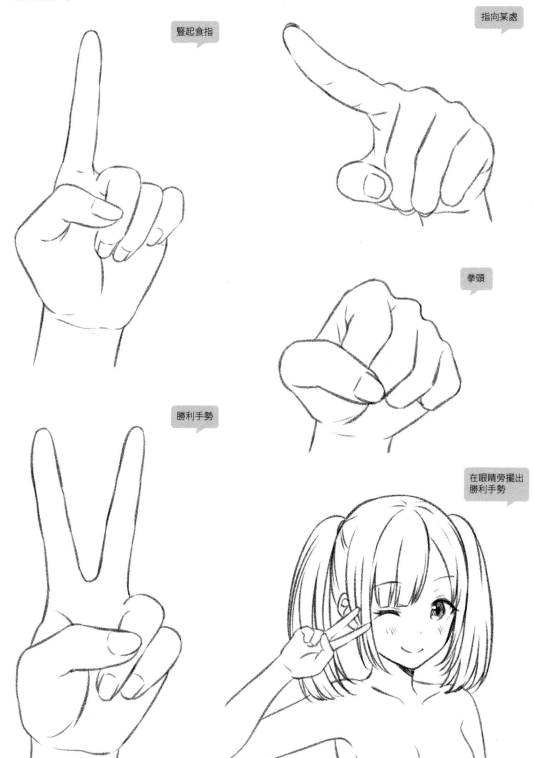

● 手的各種版本

豎起食指

指向某處

拳頭

勝利手勢

在眼睛旁擺出
勝利手勢

Lesson
1
描繪臉部

Lesson
2
描繪身體

Lesson
3
描繪水手服

Lesson
4
描繪西裝制服

Lesson
5
描繪各種動作

範例

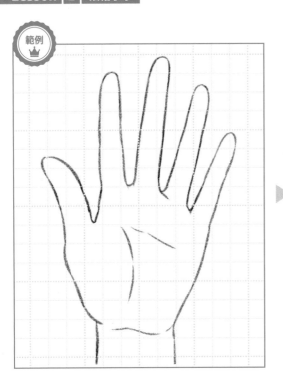

• 試著描線吧！

注意整體的比例與
細部的掌紋。

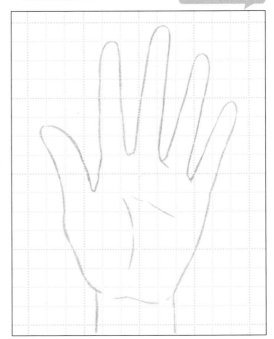

• 自己畫畫看！①

首先從手指的
參考線開始畫起！

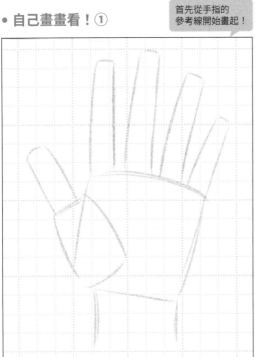

• 自己畫畫看！②

請按照範例，
畫出骨架與參考線！

● 試著描線吧！

豎起食指

指向某處

拳頭

勝利手勢

在眼睛旁擺出
勝利手勢

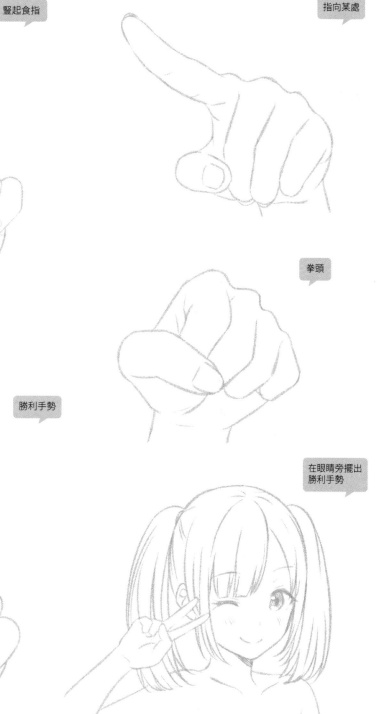

Lesson
1
描繪臉部

Lesson
2
描繪身體

Lesson
3
描繪水手服

Lesson
4
描繪西裝制服

Lesson
5
描繪各種動作

胸部是最能表現女性角色特質的部位。請根據自己的偏好或角色,描繪不同的形狀與大小吧。

● 胸部的基本畫法

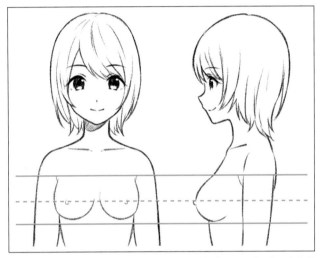

參考圖中的橫線,決定胸部的位置。胸部的線條會從腋下出發。乳頭大約畫在乳房的一半高度。乳溝位在身體的中心線上。面向側面時,胸部會從平坦的線條逐漸變成渾圓的形狀。

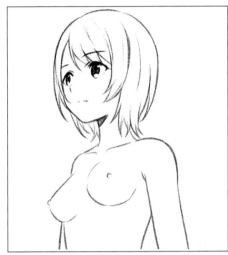

俯視或仰視時,乳房會稍微偏向外側。俯視時的乳頭會稍微偏向外側,仰視時會稍微偏向上方。乳溝位在身體的中心線上。胸部的大小不同,分量感也會不同。

+α 側面視角的胸部大小比較圖

右圖愈偏左的角色胸部愈大,愈偏右的角色胸部愈小。請試著觀察不同大小的胸部隆起程度,以及分量感的差異。

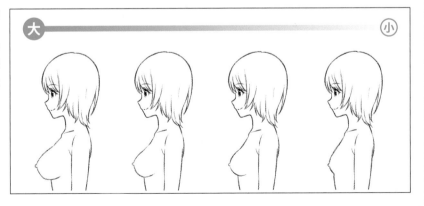

大　　　　　　　　　　　　　　小

• 試著描線吧！

胸部的線條會從腋下出發。

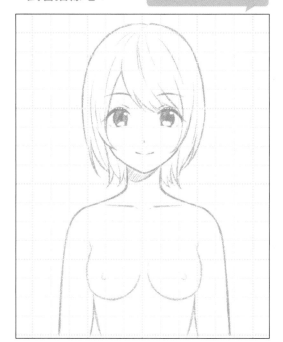

注意乳房的形狀與比例。

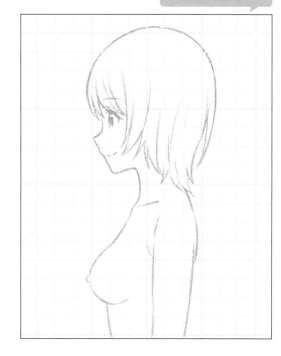

• 自己畫畫看！

參考骨架來描繪。

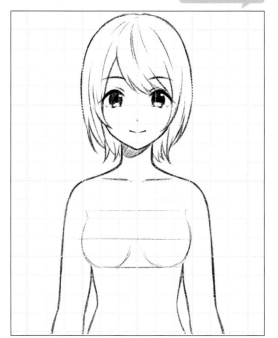

胸部的線條會從腋下出發。
乳溝位在中心線上。

接著來試著描繪整個上半身吧！範例的插畫是伸手去拿上方物品的姿勢。上半身的肌肉會往上伸展，要特別注意。

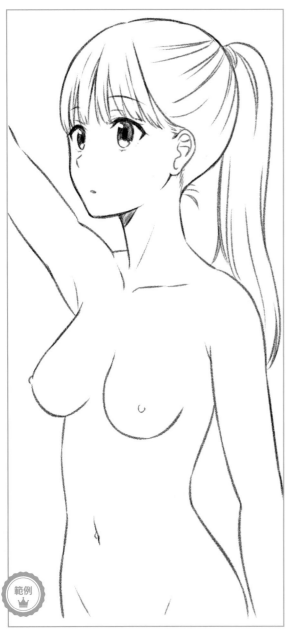

範例

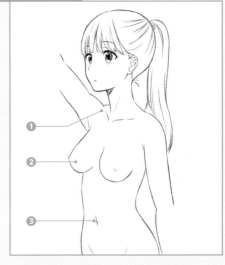

Point ❶

❶ 要注意伸直的手臂根部會使肩關節和鎖骨呈現什麼形狀。

❷ 因為右手臂是伸直的，所以右胸會呈現被拉往右上方的形狀。

❸ 肚臍的位置比腰部最細的地方稍低一點，位在身體的中心線上。可以用一條縱線或是細長的小圓來表現。

把手往上伸的時候，從水手服微微露出的腰部很令人心動。

48

Lesson
1
描繪臉部

Lesson
2
描繪身體

Lesson
3
描繪水手服

Lesson
4
描繪西裝制服

Lesson
5
描繪各種動作

● 試著描線吧！

沿著骨架描繪，試著抓住感覺吧。

觀察身體延長和縮短的比例。

● 自己畫畫看！①

以骨架為參考，描繪身體的伸縮。

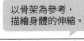

● 自己畫畫看！②

注意身體左右的伸縮比例！

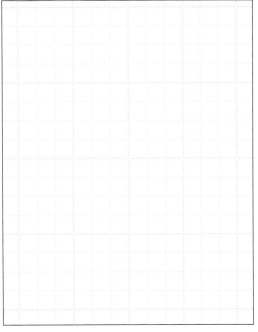

試著描繪腰部與屁股吧！畫女孩子的時候，柔和的曲線和肉感是描繪的重點。肉感對屁股的影響特別大，描繪時可以多多嘗試。

● 腰部與屁股的基本畫法

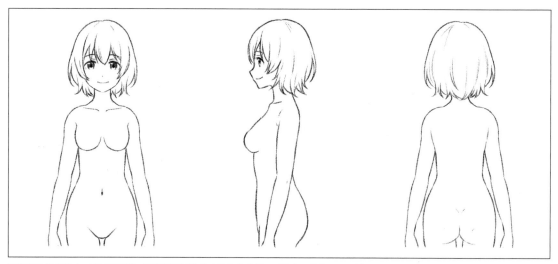

畫腰部時比起肌肉，更重視關節，請從屁股延伸畫出柔和的曲線。屁股也同樣使用柔和的曲線畫出渾圓的形狀。要注意尾骨的位置。

● 屁股肉感的差異

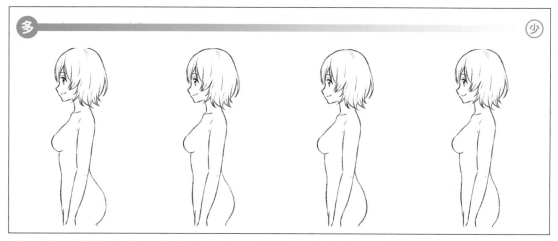

屁股肉的多寡會影響形狀。屁股肉多的話看來會較大且厚實，肉少的話就會變成比較單薄的扁平形狀。不論要畫哪種屁股，都要避免畫成太多肌肉的粗壯模樣。

● 試著描線吧！

正面骨架

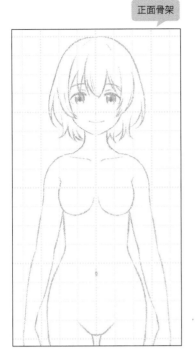

側面骨架

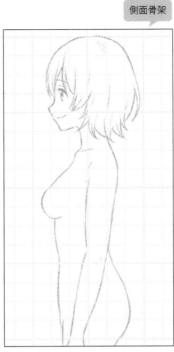

背面骨架

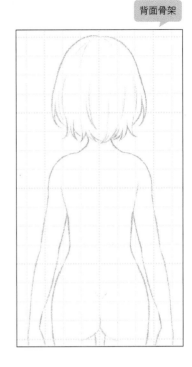

● 自己畫畫看！

畫出有圓潤感的柔和曲線。

屁股的凸出處
也要畫成柔和的曲線。

肌肉的隆起和曲線
都要畫成柔軟的感覺。

Lesson
1
描繪臉部

Lesson
2
描繪身體

Lesson
3
描繪水手服

Lesson
4
描繪西裝制服

Lesson
5
描繪各種動作

2-5 □ 描繪腳（腿部與腳掌）

要把腳畫得好是一件相當困難的事。尤其是腳的動態與翹腳的姿勢特別難畫，所以這裡我們先確實學會基本畫法吧！

● 腿部的繪畫步驟

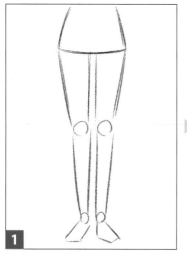

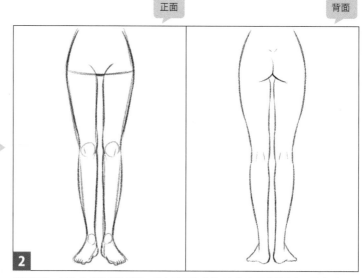

正面　　　　背面

1 畫出腰部、膝蓋、腳踝、腳掌的骨架，並根據位置畫出整個腿的線條。女孩子的腿是由帶有圓潤感的和緩曲線構成的。

2 增添細節，逐步完成腿部的描繪。畫女孩子的時候不必加上肌肉的稜角。注意肢體的圓潤感，用和緩的線條畫出柔軟的感覺。膝蓋後側要畫上肌肉的線條，腳踝則畫上女性特有的凹凸曲線。

● 腳掌的繪畫步驟

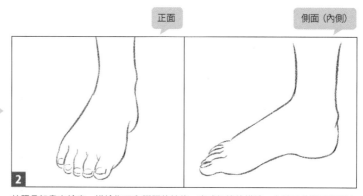

正面　　　　側面（內側）

1 將位於內側的腳踝位置畫得稍高一點，並從這個位置畫出長梯形的腳掌骨架和腳趾的骨架。畫腳趾的時候，如果拇指的寬度是1，則食指＋中指是1。無名指＋小指是1。

2 按照骨架畫出輪廓。描繪指甲和腳踝的線條，完成細節的描繪。女孩子的腳不必畫太多骨頭和肌肉，而是畫成平滑的形狀。腳掌稍微偏窄，腳趾也比較細長。
從側面看過去的時候，內側要畫足弓，外側則不畫足弓。腳踝要畫得比較細，腳背的線條是曲線。

Lesson
1
描繪臉部

Lesson
2
描繪身體

Lesson
3
描繪水手服

Lesson
4
描繪西裝制服

Lesson
5
描繪各種動作

● 腿部肉感的差異

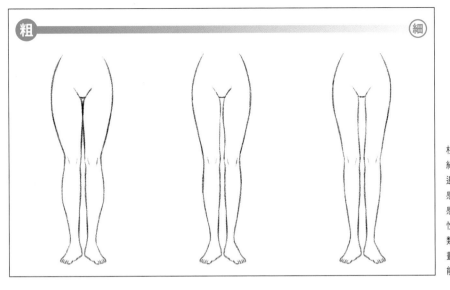

粗　　　　　　　　　　　　　　細

根據腿部的肉量多寡，粗細和線條也會改變。最左邊的圖是稍微偏豐滿的肉感型，或者也可以說是性感型。這樣的腿也很有個性、很可愛。不論是什麼類型的腿，腿部線條都要畫得平滑而沒有稜角，才能呈現出女性的感覺。

● 試著描線吧！

注意圓潤感，畫出平滑的線條。

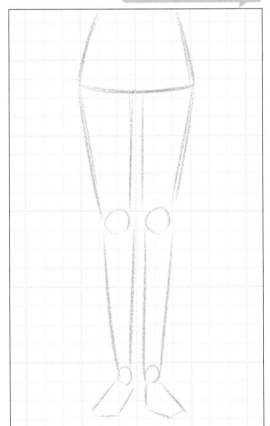

呈現平滑、纖瘦的感覺。

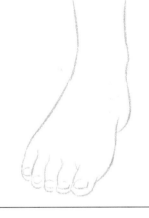

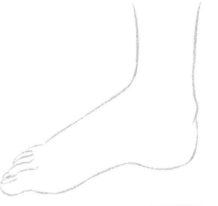

下頁繼續→

● 「翹腳」的繪畫步驟

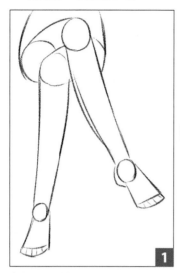

1

畫出腰部、膝蓋、腳踝的骨架，確認腳的長度與方向是否有不諧調的地方。

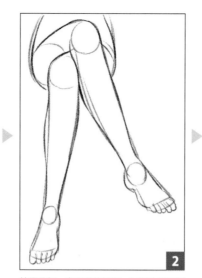

2

按照骨架，畫出腳的輪廓。這個時候要把小腿畫得稍微鼓起，也要注意左右膝蓋的位置關係。

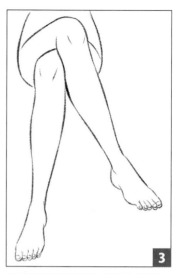

3

畫上腳趾和腳踝等細節，逐步完成描繪。將雙腳重疊處的線條畫成有一點凹陷的模樣，就能呈現女孩子肢體的柔軟。

● 腳的各種版本

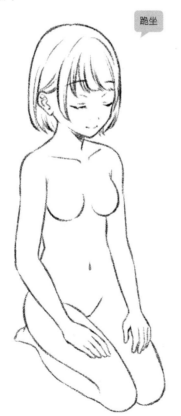

跪坐

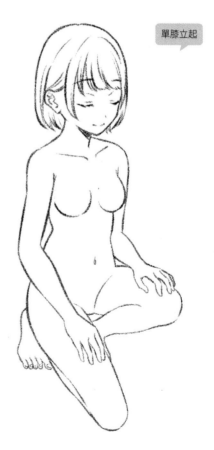

單膝立起

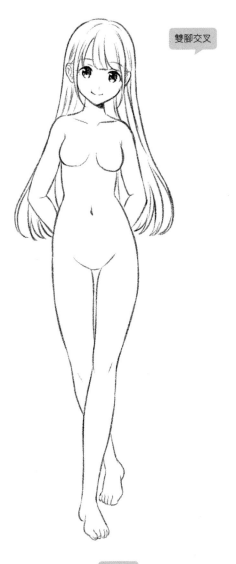

雙腳交叉

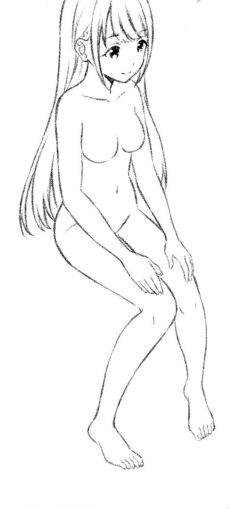

內八坐

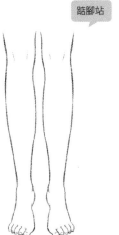

踮腳站

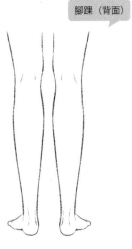

腳踝（背面）

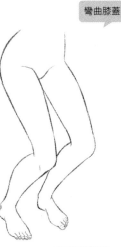

彎曲膝蓋

下頁繼續→

● 試著描線吧！①

用平滑的線條
畫出柔軟的肢體！

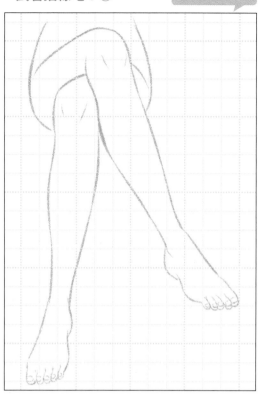

● 自己畫畫看！

以關節的骨架
為參考！

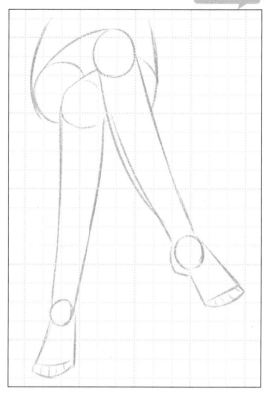

● 試著描線吧！②

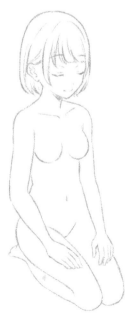

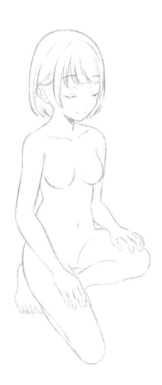

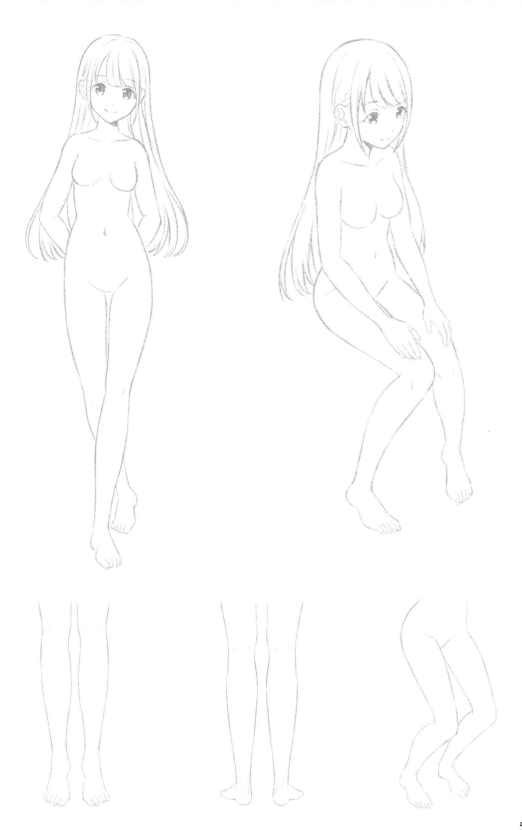

試著描繪女孩子的全身吧。先前在手與腳的章節也解說過了，描繪女孩子的時候請用帶有圓潤感的平滑線條，畫出肢體的柔軟感。

● 全身的基本畫法

〔正面〕　　　〔側面〕　　　〔背面〕

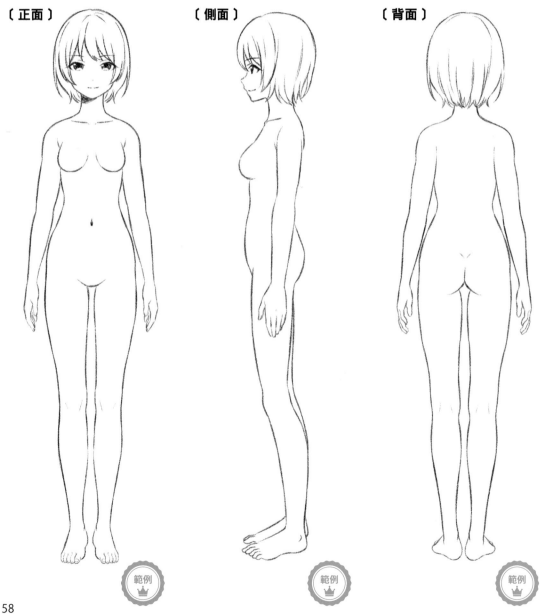

範例　　　範例　　　範例

如何？我的美麗身材
真令人陶醉。

Lesson
1
描繪臉部

Lesson
2
描繪身體

Lesson
3
描繪水手服

Lesson
4
描繪西裝制服

Lesson
5
描繪各種動作

● 試著描線吧！

腰身在稍高於肚臍的位置。

小心別把胸部和屁股畫得太不自然。

腰部到屁股要用圓滑的曲線描繪。

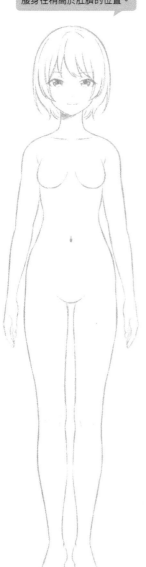

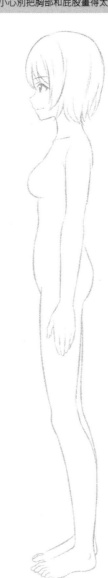

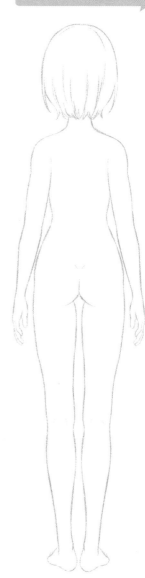

● 女生角色特有的動作

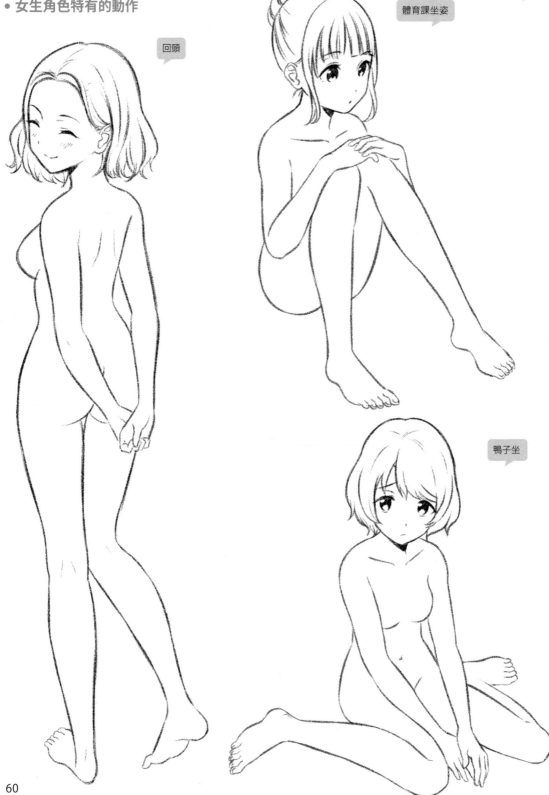

回頭

體育課坐姿

鴨子坐

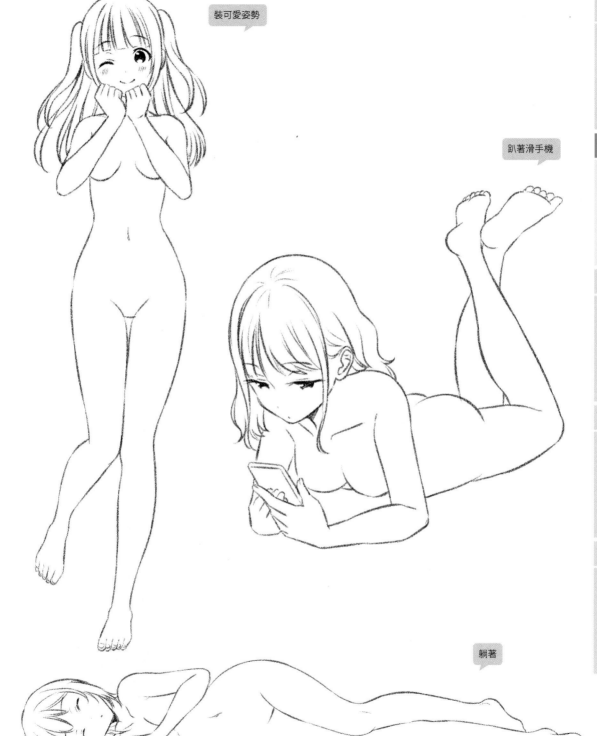

裝可愛姿勢

趴著滑手機

躺著

下頁繼續→

● 試著描線吧！

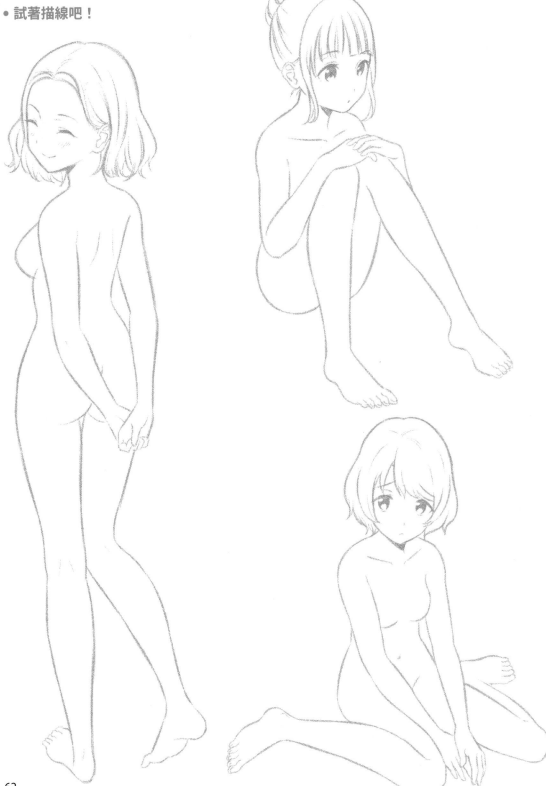

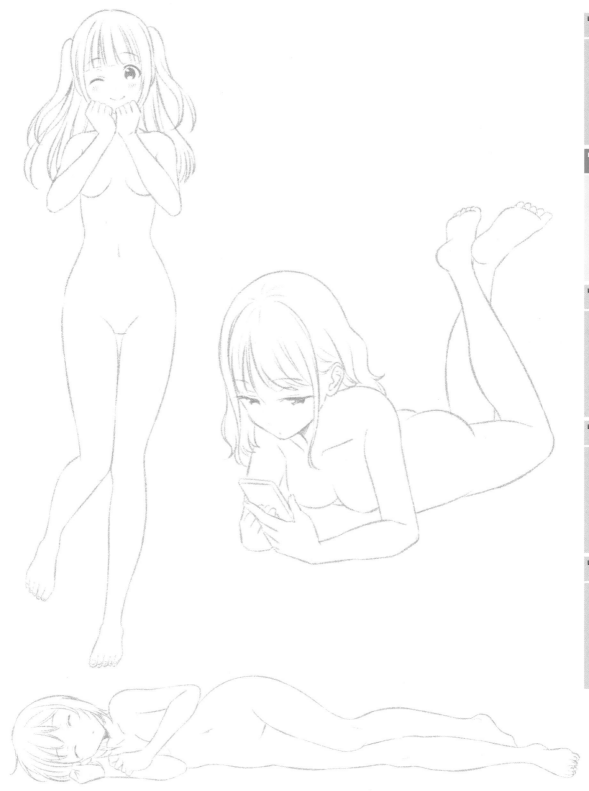

描繪內衣

內衣就跟普通衣服一樣，有許多不同的款式。不少情境都會畫到內衣，例如換衣服或不小心露出內衣褲的時候。內衣是能進一步強調角色個性的迷人配件。

● 胸罩的繪畫步驟

 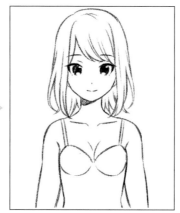 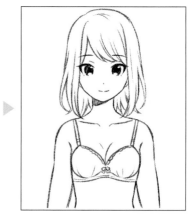

畫好女孩子的上半身後，在身上畫出胸罩的輪廓。請在這個時候決定罩杯的形狀（罩杯的形狀→P65）。

描繪胸罩的輪廓。平時的乳房會稍微偏向外側，但容納在罩杯裡時會集中到中間，要特別注意。

畫出胸罩的脊心，連接左右兩邊的罩杯。乳溝的形狀要配合罩杯，然後在身體的中心線上描繪陰影。

● 內褲的繪畫步驟

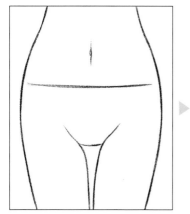 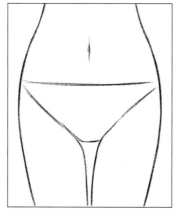 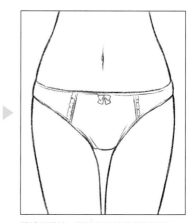

畫好女孩子的下半身（腰部到屁股附近）之後，首先描繪出決定內褲上緣位置的輪廓線。

決定好內褲上緣的位置之後，接著畫出決定下緣位置的輪廓線。根據內褲腿部的剪裁，輪廓線的畫法也不同（內褲腿部的剪裁→P65）。

描繪蝴蝶結、縫線和布料質感等細節。

● 胸罩的罩杯種類

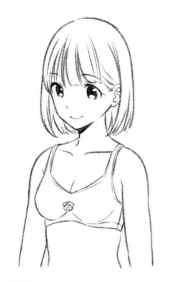

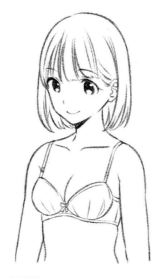

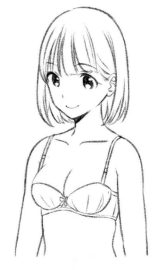

全罩杯
將胸部完整包覆的類型。特徵是肩帶位於左右罩杯的正中央,而且露出罩杯之外的部分很少。

3／4罩杯
將罩杯上緣到脅心的1／4裁去的類型。特徵是容易擠出乳溝,也容易露出乳溝。

1／2罩杯
將罩杯上緣的1／2裁去的類型。因為從下方支撐著胸部,所以特徵是能提升上胸的分量感。

● 內褲腿部的剪裁種類

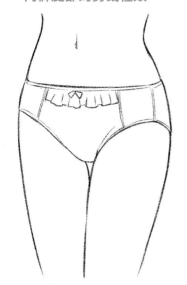

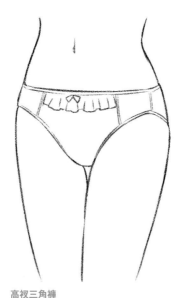

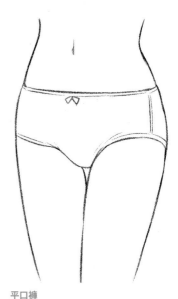

普通三角褲
褲口沿著大腿根部剪裁的經典類型。背面可以包覆住整個屁股。

高衩三角褲
褲口的剪裁比大腿根部還要高的類型。比普通三角褲更容易活動。

平口褲
褲口在屁股下方裁切成水平狀,類似拳擊手的褲款。又稱為四角褲。

下頁繼續→

● 內衣款式的各種版本

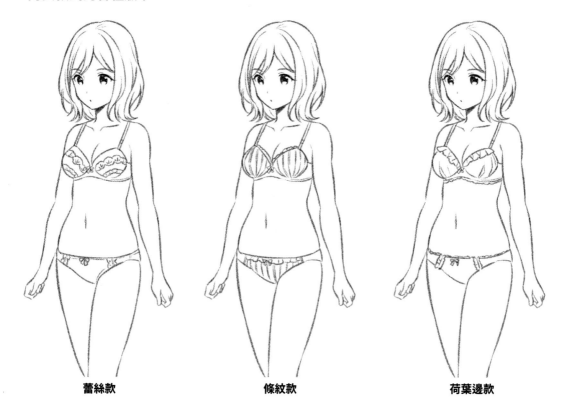

蕾絲款　　　　　　　　條紋款　　　　　　　　荷葉邊款

● 試著畫上喜歡的胸罩和內褲吧！

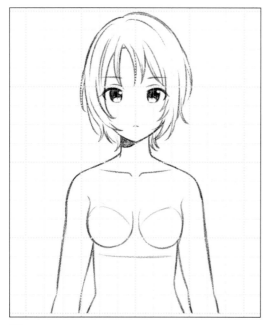 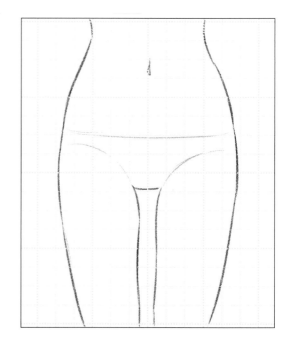

● 試著描線吧！

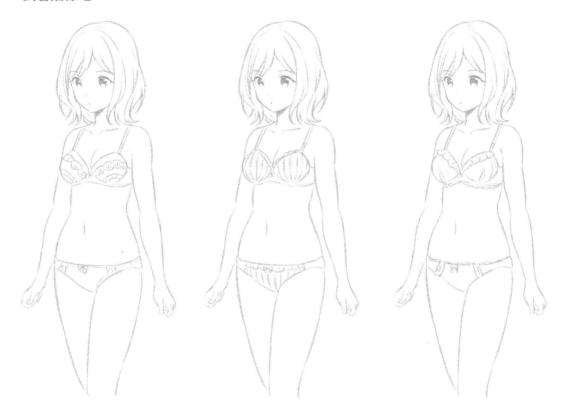

● 試著畫上喜歡的內衣吧！

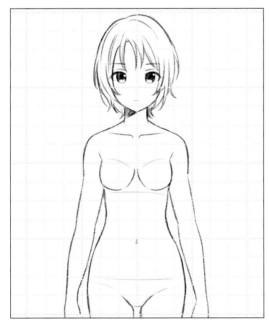
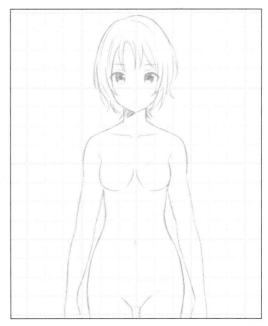

這裡統整了 Lesson 2「描繪身體」的插畫。請沿著線條描繪手、胸部、上半身、腳與全身，進一步提升自己的畫技吧。

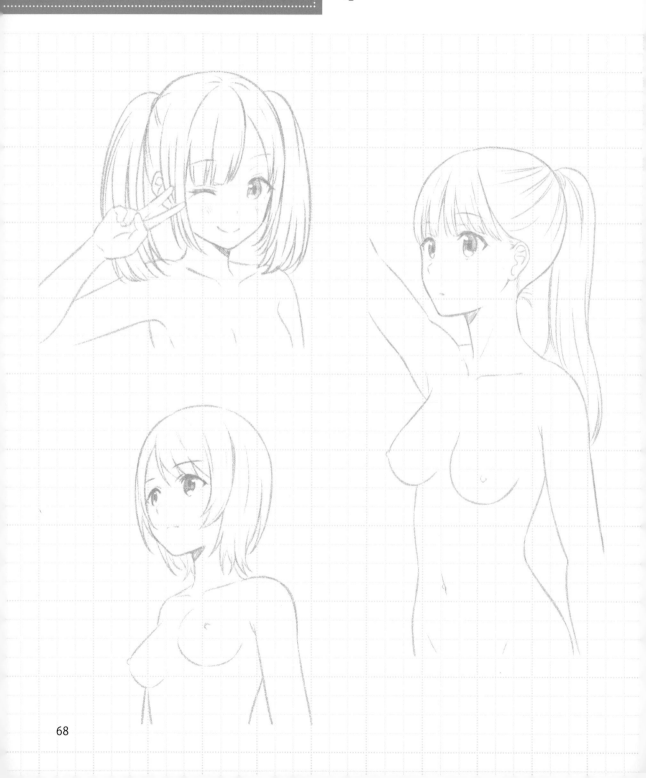

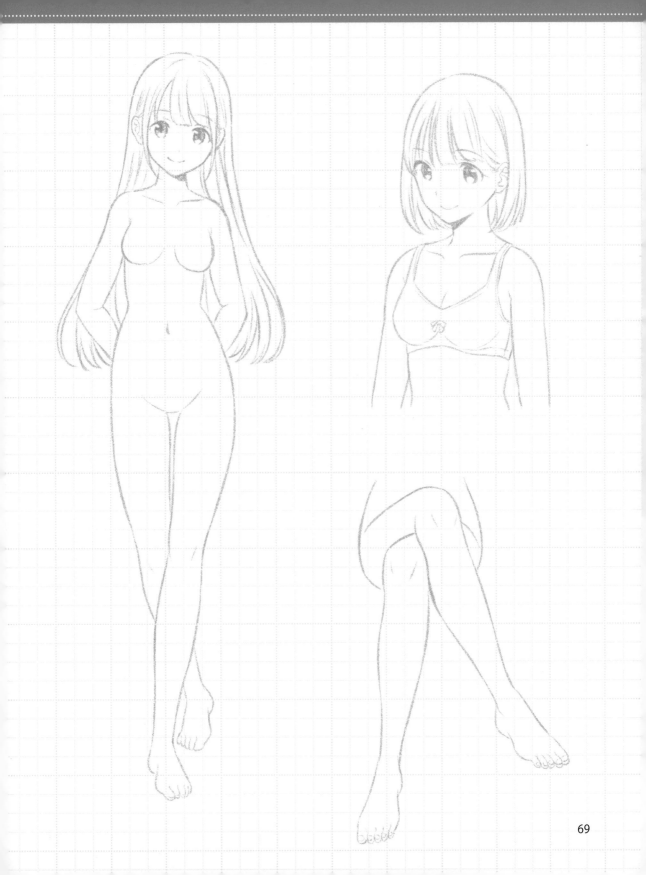

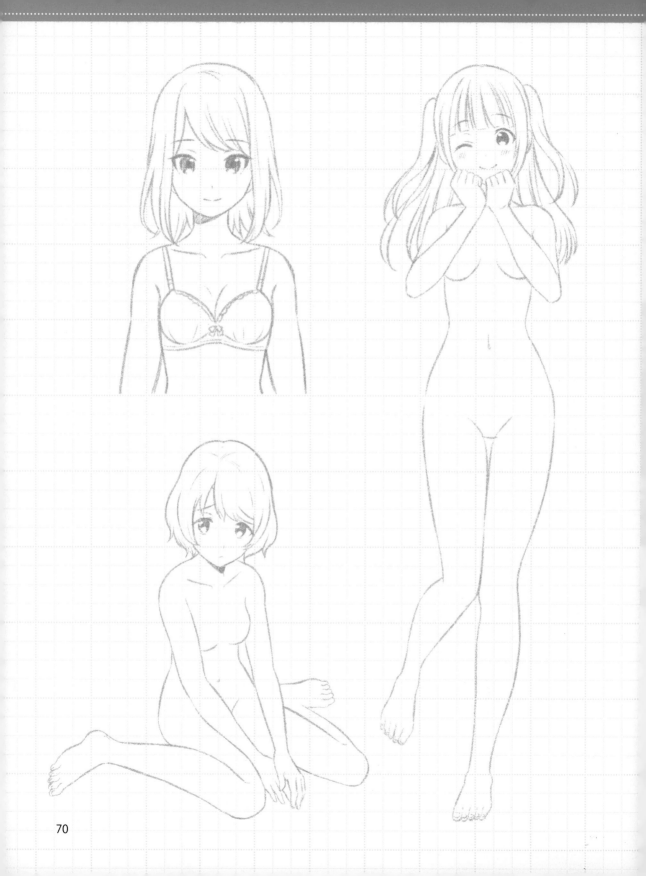

70

描繪水手服

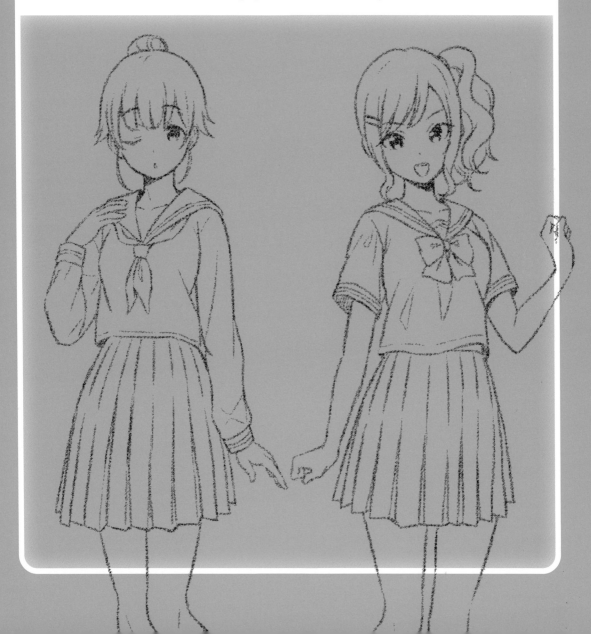

水手服是制服的經典款式。這裡首先要教大家如何描繪水手服的上衣。大面積的衣領是它的特徵，請仔細描繪。

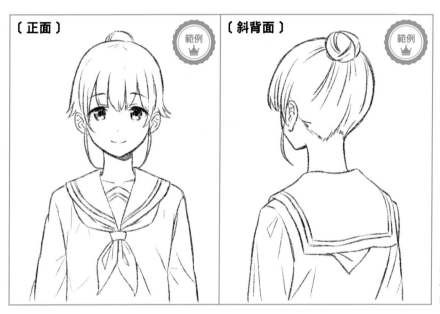

〔正面〕 範例

〔斜背面〕 範例

胸前有 V 字形的大開口，大片衣領與領巾是它的特徵。要注意整體與胸口的比例。側面的腋下下方的縫線處有拉鍊。

● 繪畫步驟

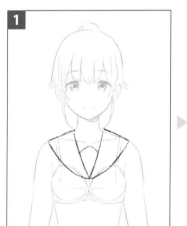

1

首先畫出衣領的輪廓。注意衣服的厚度，衣領的長度大概到胸部的上緣。也別忘了畫領口的內襯。

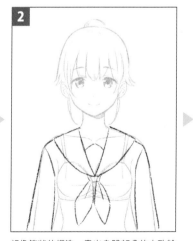

2

想像筒狀的構造，畫出身體部分的大致輪廓。下襬畫得稍短。

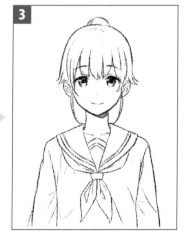

3

觀察胸口處的 V 字形、衣領長度與整體長度的比例，完成描繪。也別忘了畫水手服的線條。

● 試著描線吧！

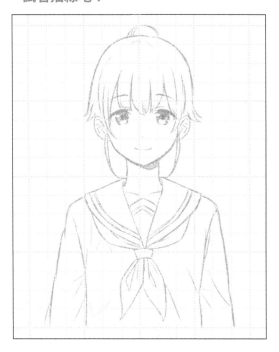 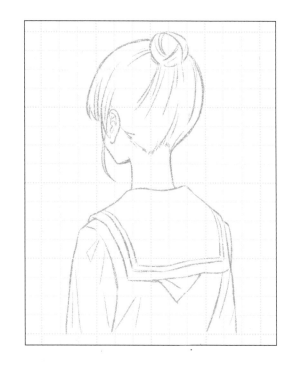

Lesson
1
描繪臉部

Lesson
2
描繪身體

Lesson
3
描繪水手服

Lesson
4
描繪西裝制服

Lesson
5
描繪各種動作

● 自己畫畫看！

以骨架為標準，
決定胸口的 V 字形位置。

注意水手服衣領的
大小與長度！

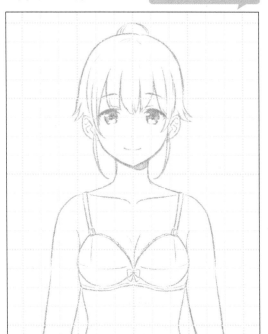 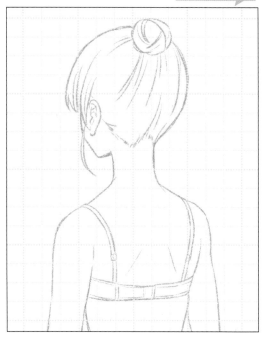

描繪水手服②
百褶裙

接下來要試著描繪水手服的裙子。裙子的款式是百褶裙，布料凹凸形成的縱向褶線（裙褶）是它的特徵。

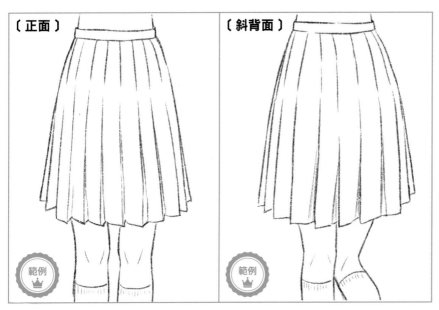

〔正面〕　　範例

〔斜背面〕　　範例

百褶裙的褶線數量有8條、16條、24條……等等，但這裡會使用漫畫的省略法，將重點放在比例與視覺效果上。裙子的長度可以依喜好自由設定。

● 繪畫步驟

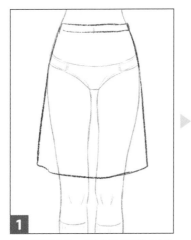

1 沿著腰部的曲線，畫出裙子外側的大致輪廓。下襬的長度大概到膝蓋上方。

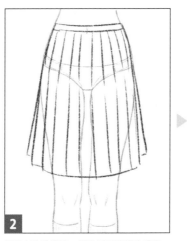

2 描繪大致的褶線。想像裙褶散開的感覺，加上線條。請避免把下襬的裙褶畫得太過單調。

3 逐步完成裙子外側的線條、裙褶等整體的細節。

● 試著描線吧！

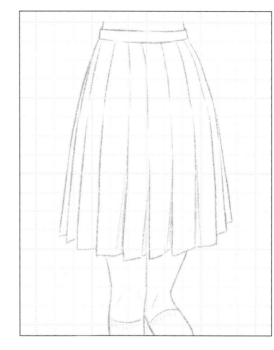

● 自己畫畫看！

請避免把裙褶畫得太過單調。

也要注意屁股的起伏。

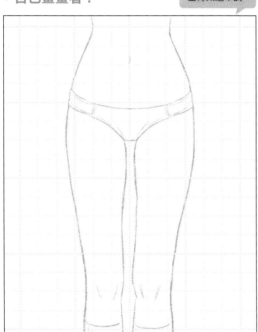

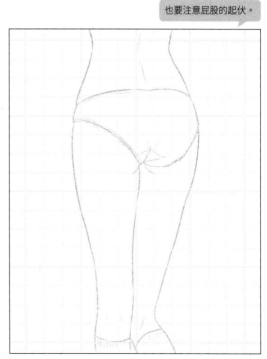

3-3 □ 描繪水手服女孩

試著描繪水手服女孩的全身吧！光是讓角色穿上水手服，就會散發清純又文雅的氣息，真是不可思議。當然了，水手服也能展現活潑的形象。

● 水手服女孩的視角比較圖

〔正面〕　　　　　〔側面〕　　　　　〔背面〕

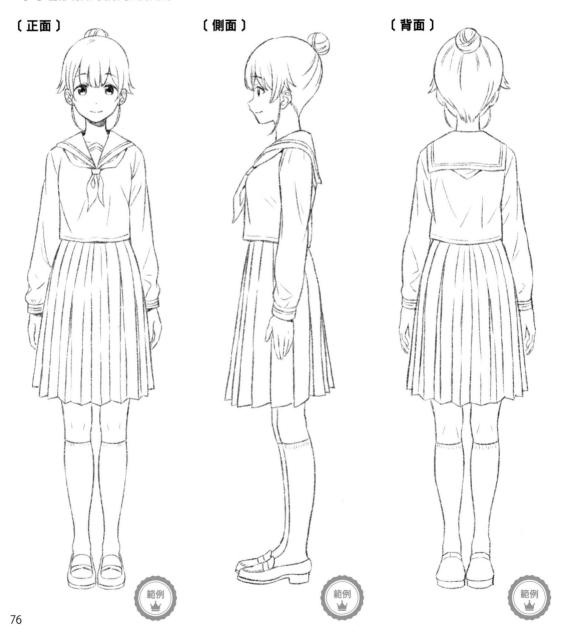

範例　　　範例　　　範例

水手服的
獨特設計很可愛，
令人嚮往呢。

Lesson
1
描繪臉部

Lesson
2
描繪身體

Lesson
3
描繪水手服

Lesson
4
描繪西裝制服

Lesson
5
描繪各種動作

• 試著描線吧！

注意腳的長度！

注意上衣的胸部與裙子的線條！

也要意識到屁股的起伏。

〔正面〕

〔側面〕

〔背面〕

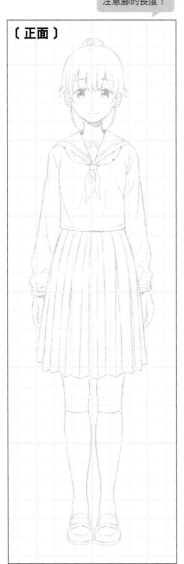

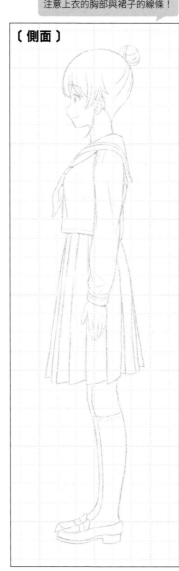

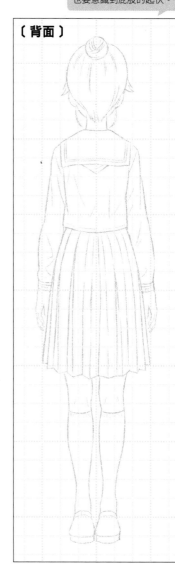

版本① 不同款式的水手服

這是將 Lesson 3-3 所畫的水手服去除內襯並將裙子改短,變得稍微性感一點的版本。光是少了領口的內襯,印象就會大幅改變。

● 去除內襯的水手服

〔 正面 〕　　　　　　　　　　　　　　　　〔 背面 〕

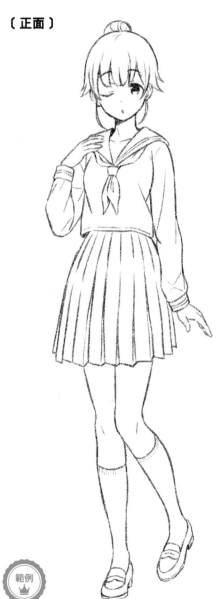
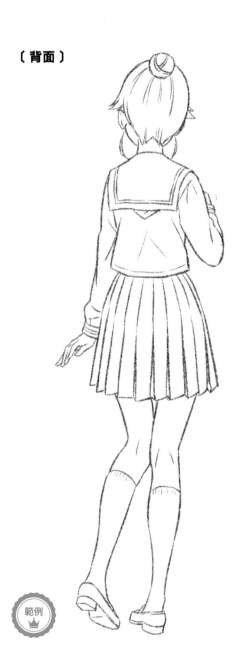

範例

範例

Lesson
1
描繪臉部

Lesson
2
描繪身體

Lesson
3
描繪水手服

Lesson
4
描繪西裝制服

Lesson
5
描繪各種動作

Point❶

・將內襯去除，就會露出胸口的肌膚。如果將Ｖ字形衣領畫得更深，就能稍微露出乳溝，變得更性感。

・如果要畫成去除內襯的造型，也可以將胸部畫得稍大一點。

・將裙子畫得比膝上的長度更短一些，裙子與上衣的比例會更好看。

● 試著描線吧！

注意胸口的Ｖ字形。

注意從裙襬中露出的腳和膝蓋後側！

〔正面〕

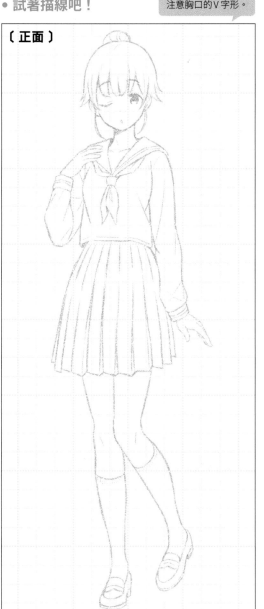

〔背面〕

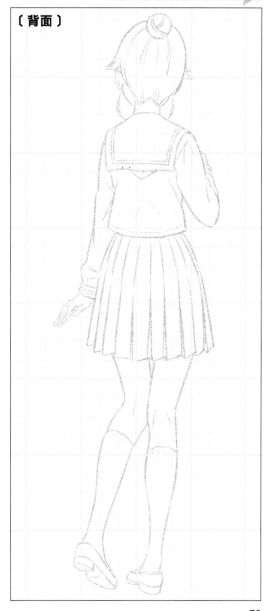

版本②
夏季水手服

夏季水手服的外觀是白色的上衣加上短袖，素描的時候要注意布料的輕薄質感。

● 夏季水手服

〔正面〕 〔背面〕

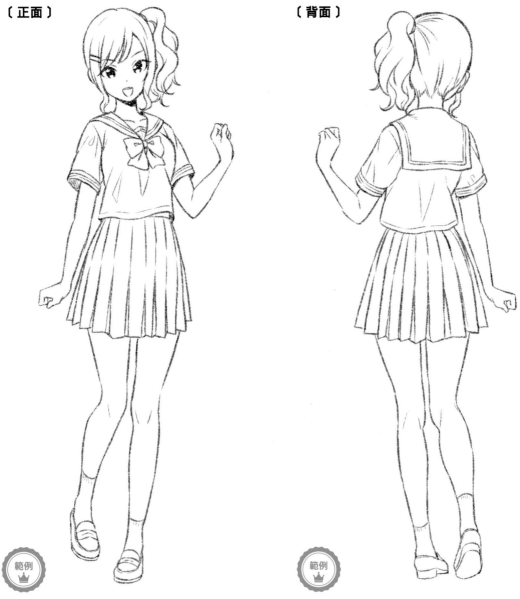

範例　　　　　　　　　範例

Point ❶

· 夏季制服是短袖，所以要注意袖子的寬度和手臂的比例。

· 畫短袖的時候，袖子的部分不必畫太多皺褶，在腋下下方畫一條線就OK了。

· 去除領口的內襯會更有夏季制服的感覺。

● 試著描線吧！

畫出布料的輕薄質感。

注意水手服衣領的大小與比例。

〔正面〕

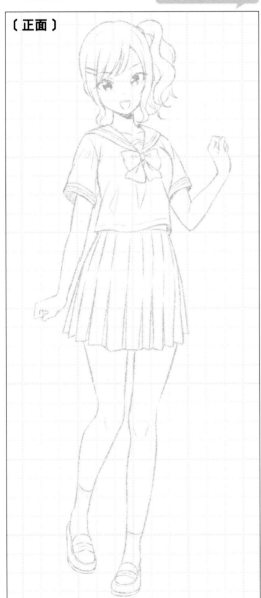

〔背面〕

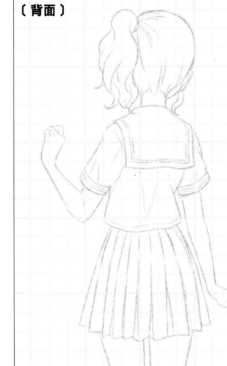

水手服經常搭配學校指定的毛衣。在胸口處加上校徽，就能一口氣增加真實感。

● 水手服＋毛衣

〔正面〕　　　　　　　　　　　　〔背面〕

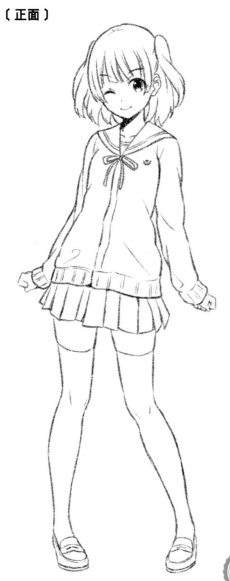

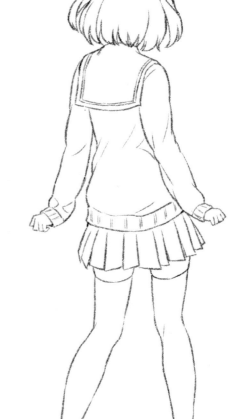

Lesson
1
描繪臉部

Lesson
2
描繪身體

Lesson
3
描繪水手服

Lesson
4
描繪西裝制服

Lesson
5
描繪各種動作

Point①

- 穿在水手服外的毛衣是Ｖ領，重點是將水手服衣領露在外面。也別忘了把水手服胸口的領巾或蝴蝶結畫在外面。
- 將袖子畫得又長又鬆就可以提升可愛感。也別忘了畫出袖口鬆緊帶的直線。
- 肩膀的形狀偏圓，毛衣的線條是稍微帶著一點重量的感覺。

● 試著描線吧！

水手服衣領要露在外面。

注意毛衣下襬的寬鬆感！

〔正面〕

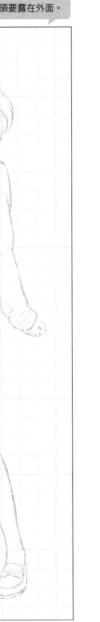

〔背面〕

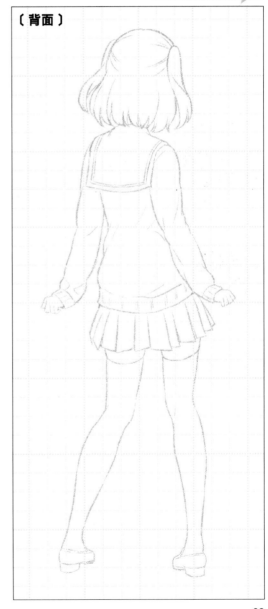

版本④
水手服＋大衣

說到水手服的大衣就讓人聯想到海軍大衣呢。它有著顯眼的大片衣領、厚實的布料和雙排扣。搭配制服的時候，合身的尺寸或稍大一點的尺寸會比較合適。

• 水手服＋大衣

〔正面〕

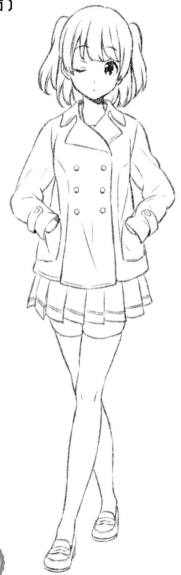

〔背面〕

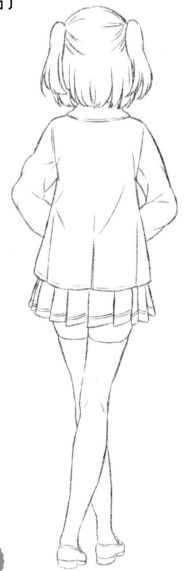

Point❶

- 因為是套在水手服外面，所以要注意尺寸。太緊會使比例變差，太大件的話看起來又像是一件大衣在走路似的。
- 扣起鈕扣時要注意領口的Ｖ字厚度和重疊感，解開鈕扣時要注意表現出大衣的分量感。不論是何者，都要小心別過度強調厚重感。

● 試著描線吧！

注意大衣和
身體、臉部的比例！

注意大衣長度和
裙子長度的比例！

〔正面〕

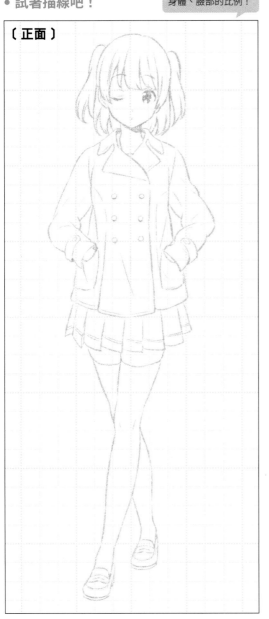

〔背面〕

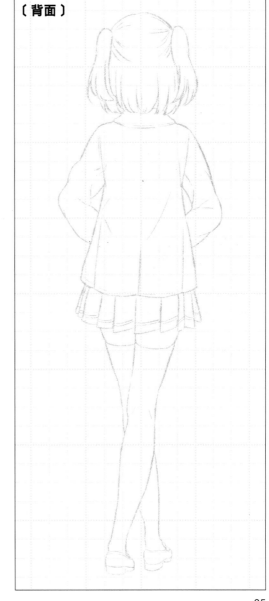

展現肢體線條

制服的尺寸也可以用來表現角色的個性。就算在現實世界中不可能出現,在漫畫的世界也是OK的。請用自己喜歡的制服尺寸來襯托角色的個性吧。

● 用制服的尺寸來展現個性

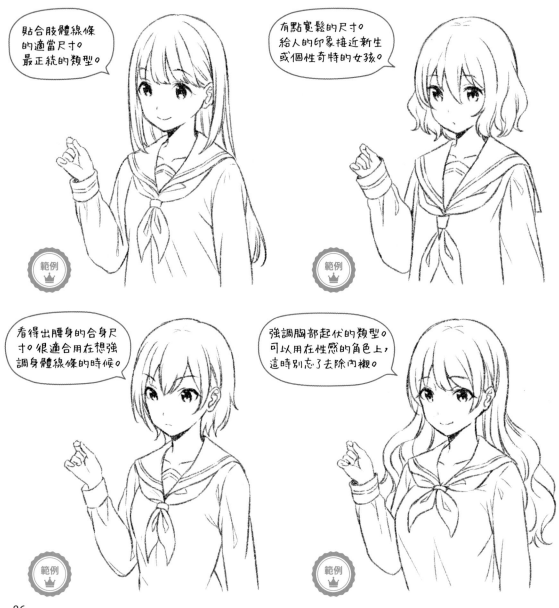

貼合肢體線條的適當尺寸。最正統的類型。

有點寬鬆的尺寸。給人的印象接近新生或個性奇特的女孩。

範例

範例

看得出腰身的合身尺寸。很適合用在想強調身體線條的時候。

強調胸部起伏的類型。可以用在性感的角色上,這時別忘了去除內襯。

範例

範例

● 試著描線吧！

不畫出腰身的線條，
保留適度的寬鬆感。

比普通尺寸更鬆，
袖子與下襬也更長。

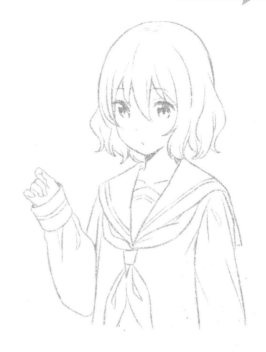

注意腰身，並將服裝皺褶畫得更細。

用皺褶來表現胸部的隆起。
也別忘了去除內襯。

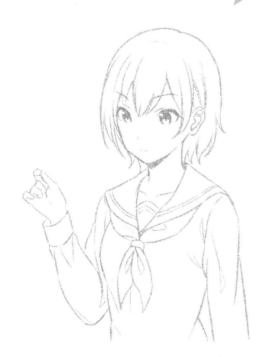
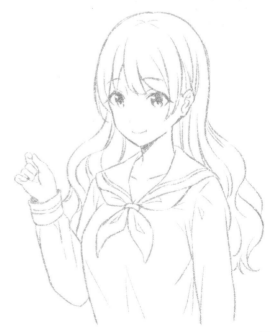

背心裙與開襟短上衣的
制服款式

背心裙（Jumper skirt）是背心與裙子相連的服裝；開襟短上衣（Bolero）是上衣的長度在腰部以上，且衣襟是敞開的款式。兩者都是很可愛的制服。

● 背心裙與開襟短上衣的制服款式

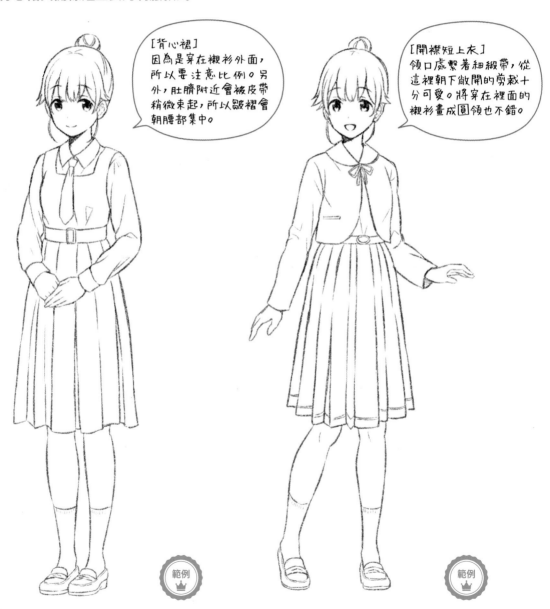

［背心裙］
因為是穿在襯衫外面，所以要注意比例。另外，肚臍附近會被皮帶稍微束起，所以皺褶會朝腰部集中。

［開襟短上衣］
領口處繫著細緞帶，從這裡朝下敞開的剪裁十分可愛。將穿在裡面的襯衫畫成圓領也不錯。

範例

範例

如果每天都能穿喜歡的制服出門就太棒了。

• 試著描線吧！

注意皮帶造成的皺褶和襯衫的比例。

注意上衣的長度和尺寸！

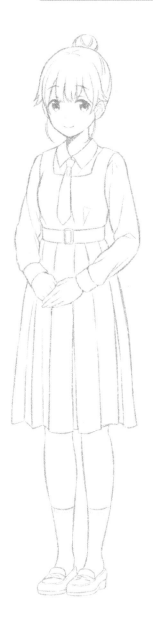

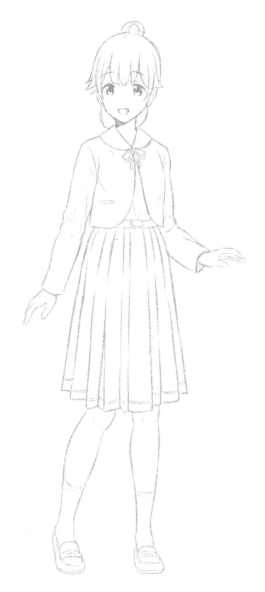

這裡統整了 Lesson 3「描繪水手服」的插畫。請沿著線條描繪水手服的上衣、裙子、全身與各種版本，進一步提升自己的畫技吧！

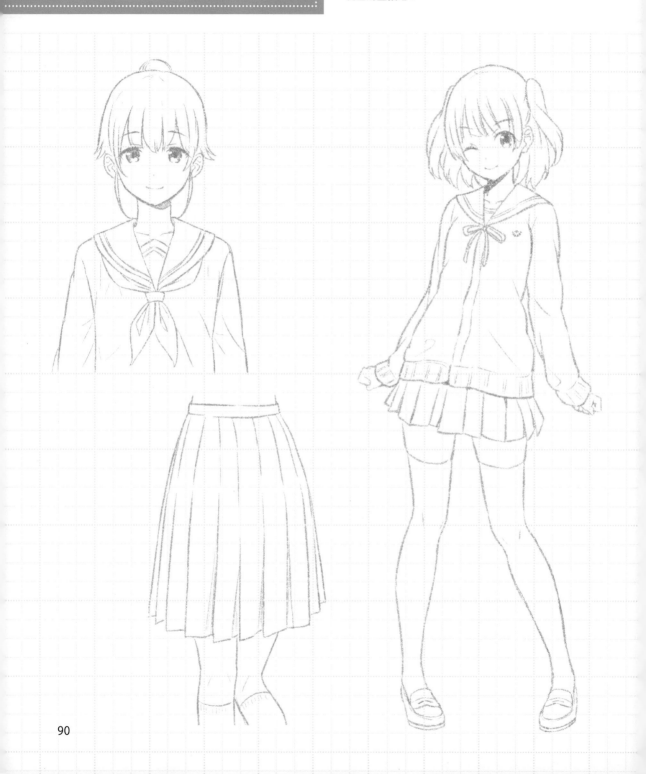

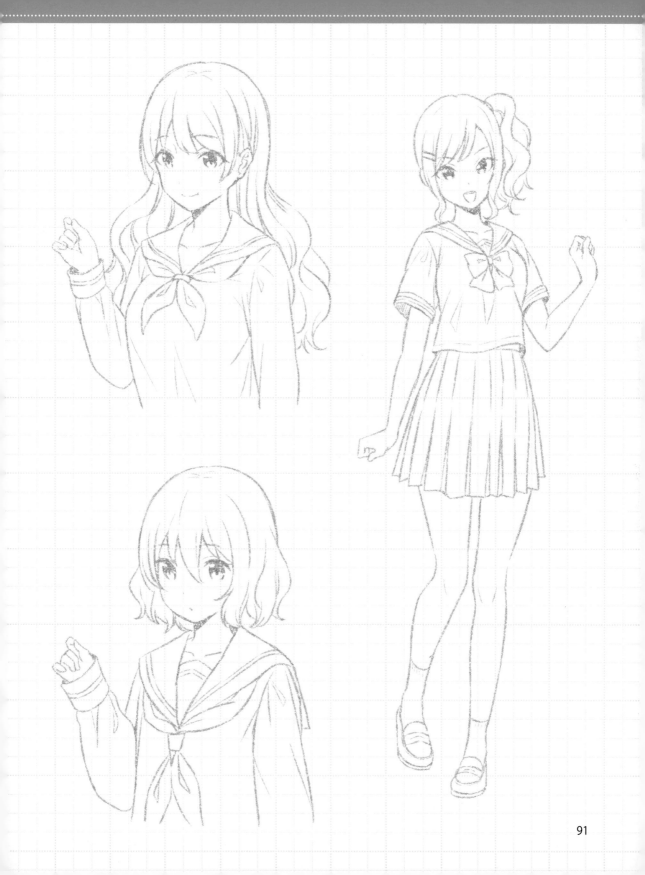

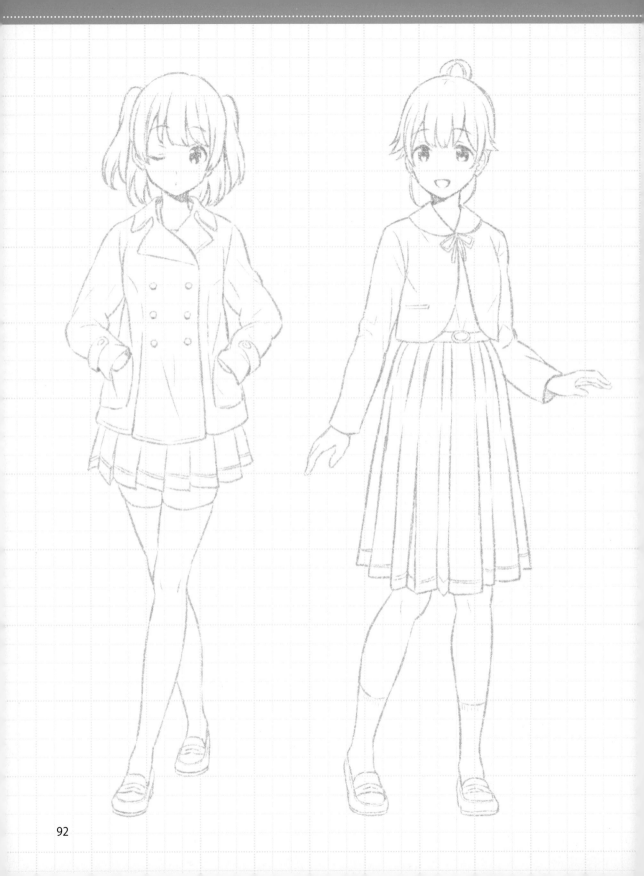

描繪西裝制服

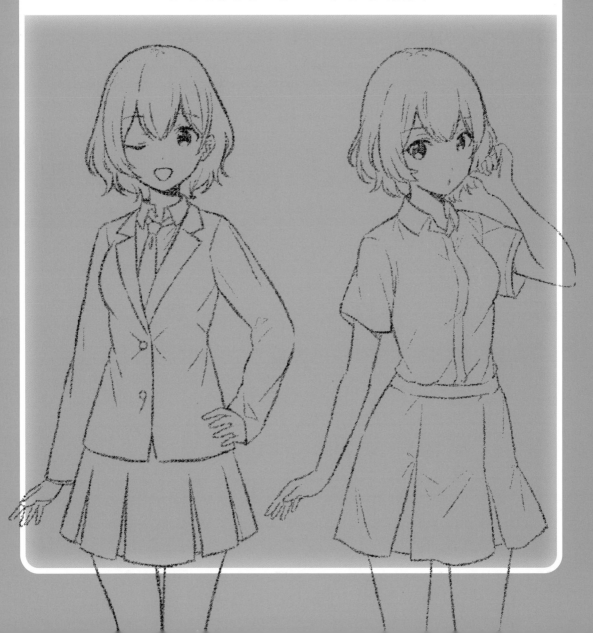

描繪西裝制服①
襯衫

Lesson 4的主題是西裝制服。首先從襯衫開始畫起吧！雖然造型很簡單，但只要改變尺寸等細節，也可以用來表現角色的個性。

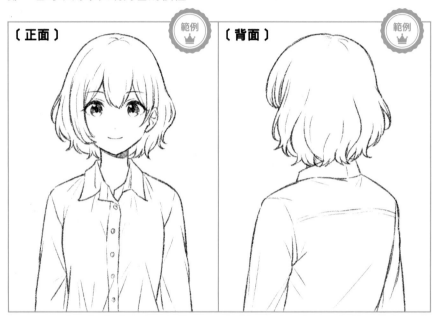

〔正面〕　範例　〔背面〕　範例

制服的襯衫通常是不大不小的合身尺寸。如果要凸顯個性，用貼身的尺寸來表現性感系的角色也不錯。請好好觀察腋下、手肘和胸部等處的衣服皺褶。

● 繪畫步驟

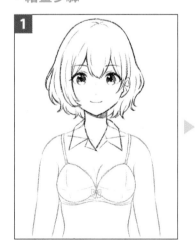

1

首先畫出襯衫衣領的大致輪廓。這是解開第一顆鈕扣的狀態。描繪的時候也要考慮到衣領和臉部與脖子的比例。

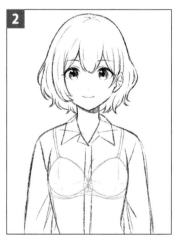

2

沿著身體曲線，畫出襯衫的大致輪廓。要特別注意胸部的隆起和線條。

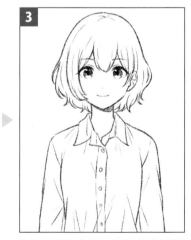

3

注意身體曲線，逐步完成描繪。想像身體的起伏與關節的方向，在腋下、手肘和胸部等處畫上適度的皺褶。

● 試著描線吧！

Lesson
1
描繪臉部

Lesson
2
描繪身體

Lesson
3
描繪水手服

Lesson
4
描繪西裝制服

Lesson
5
描繪各種動作

● 自己畫畫看！

注意身體的曲線。

別忘了在腋下畫上皺褶！

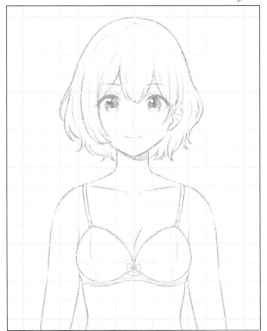

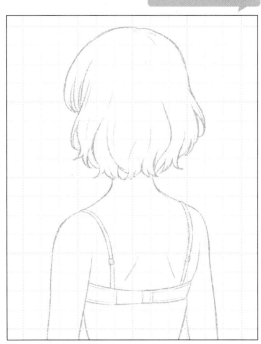

4-2 □ 描繪西裝制服②
外套

接著來畫西裝外套吧。領口處有蝴蝶結和領帶等不同的裝飾，而這裡描繪的是蝴蝶結的款式。

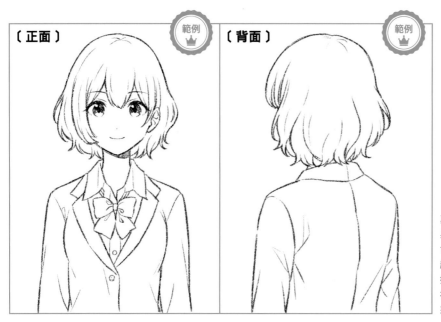

〔正面〕 範例

〔背面〕 範例

真實的西裝外套會遮住腰身，輪廓比較呆板，但這裡會稍微強調腰身與胸部的隆起，提升女性角色的特質。如果西裝外套裡面穿的是襯衫，將西裝外套的鈕扣扣起來會比較可愛。

● 繪畫步驟

1

大致畫出襯衫衣領的輪廓，再配合衣領的位置畫出蝴蝶結的輪廓，然後畫出西裝外套的衣領輪廓。西裝外套的衣領長度大概到胸部的下緣。

2

注意身體的曲線，畫出西裝外套的輪廓。請特別注意胸部與腰部的線條。西裝外套的下襬大概延伸到雙腿的根部。

3

完成整體的細節。用輪廓線條和皺褶線條稍微強調腰身與胸部的隆起，就能讓角色更像女孩子。

● 試著描線吧！

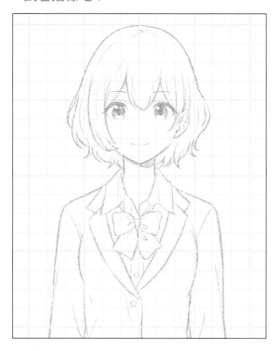
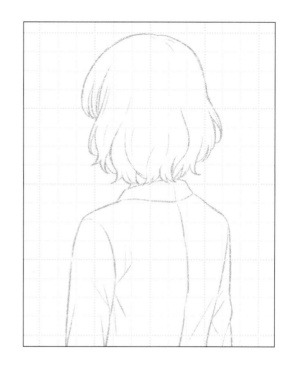

● 自己畫畫看！

用腰部與胸部的曲線畫出凹凸有致的身材。

別忘了在腋下畫上皺褶！

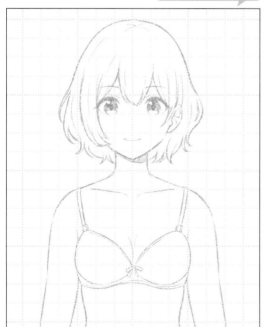
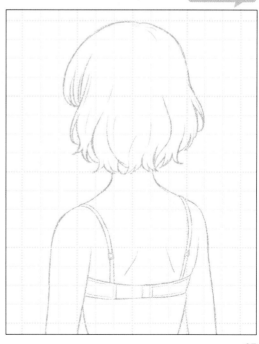

描繪西裝制服③
箱褶裙

這裡選擇箱褶裙來搭配西裝制服的外套。箱褶裙的裙褶屬於左右對稱，中間有箱狀的空間。

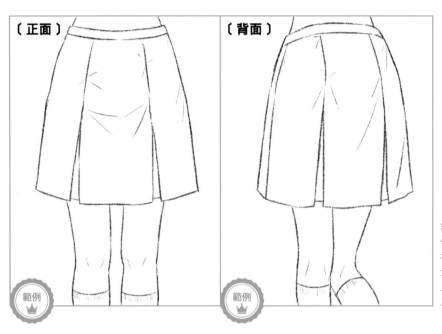

〔正面〕　〔背面〕

範例　範例

箱褶裙的褶線雖然有2條、4條、8條等類型，但也跟百褶裙一樣要使用漫畫的省略法，將重點放在比例和外觀上。裙子的長度設定在膝蓋以上，稍短一點。

● **繪畫步驟**

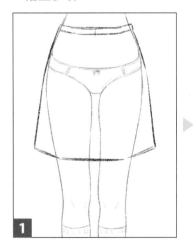

1

沿著腰部的曲線，畫出裙子外側的大致線條。下襬的長度在膝蓋以上，稍短一點。

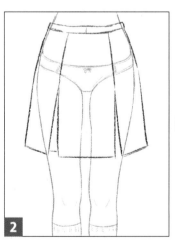

2

畫出裙褶的輪廓。這裡設定為4條褶線。從正面看過去褶線共有2條。

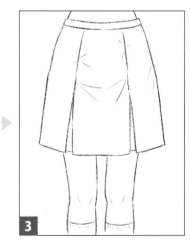

3

畫上裙子輪廓、褶線等細節，完成整體的描繪。箱褶裙的布料給人偏硬的印象。

● 試著描線吧！

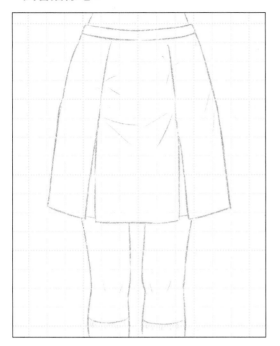
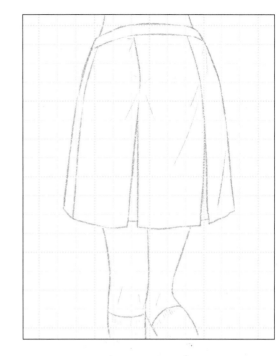

● 自己畫畫看！

確實畫好褶線。

也要表現出屁股的隆起。

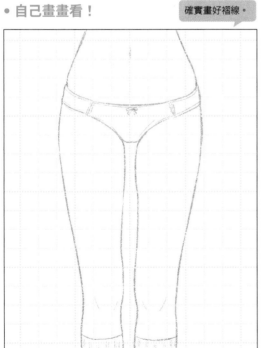
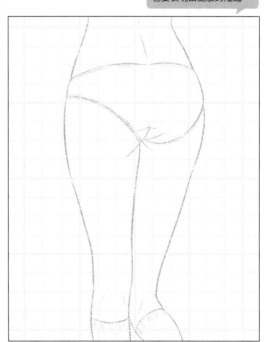

Lesson
1
描繪臉部

Lesson
2
描繪身體

Lesson
3
描繪水手服

Lesson
4
描繪西裝制服

Lesson
5
描繪各種動作

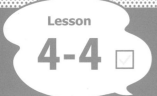

4-4 □ 描繪西裝制服女孩

試著描繪西裝制服女孩的全身吧。西裝制服有各式各樣的變化，首先請學習描繪基本的款式。

● 西裝制服女孩的視角比較圖

〔正面〕　　　　　〔側面〕　　　　　〔背面〕

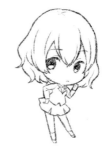

制服有太多種穿法
了，真令人猶豫。

Lesson
1
描繪臉部

Lesson
2
描繪身體

Lesson
3
描繪水手服

Lesson
4
描繪西裝制服

Lesson
5
描繪各種動作

● 試著描線吧！

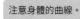

注意身體的曲線。　　　胸部與屁股的起伏要確實畫好。　　　表現出屁股的線條與隆起。

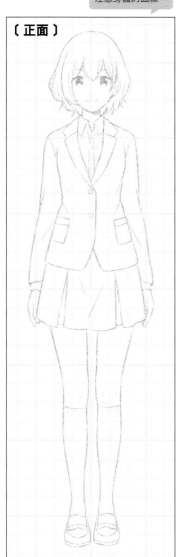

〔正面〕

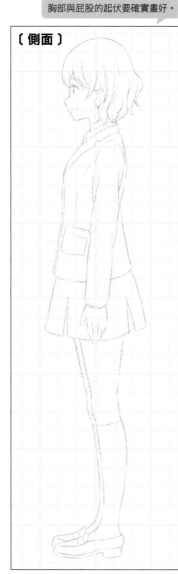

〔側面〕

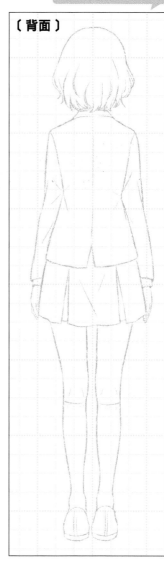

〔背面〕

版本①
不同款式的西裝制服

這套制服的款式與 Lesson 4-4 所畫的西裝制服不同。這次的制服是領帶＆8條褶線的版本。繫好領帶的模樣適合認真型的角色，解開第一顆鈕扣則會讓角色變得比較平易近人。

● 領帶＆8條褶線的西裝制服

〔正面〕

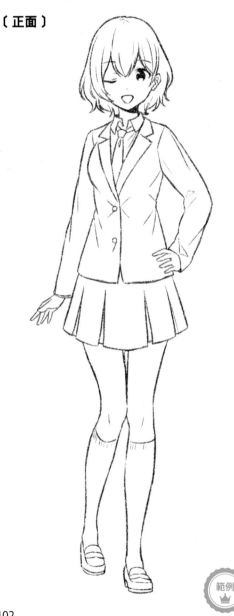

〔背面〕

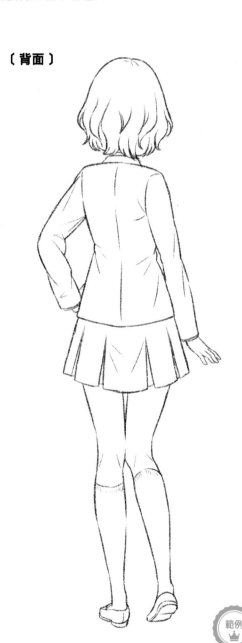

Lesson
1
描繪臉部

Lesson
2
描繪身體

Lesson
3
描繪水手服

Lesson
4
描繪西裝制服

Lesson
5
描繪各種動作

Point①

- 這裡解開了第一顆鈕扣，呈現領帶的柔軟質感。
- 共有8條褶線的裙子能從正面看到4條褶線。不過描繪時不必嚴格遵守規定，以外觀為優先也沒關係。

稍微鬆開
領帶的
「輕鬆感」
很棒呢♪

- 試著描線吧！

觀察領帶的鬆緊度。

〔正面〕

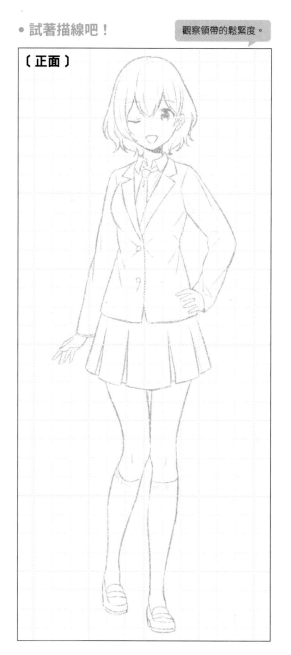

注意箱褶裙的褶線差異！

〔背面〕

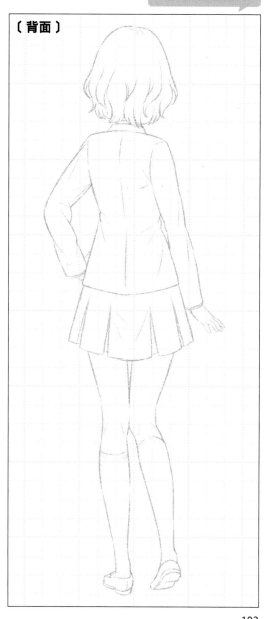

☐ 版本②
夏季西裝制服

夏季西裝制服的上衣是短袖襯衫。裙子的造型雖然不變，但布料會變成夏季用的輕薄材質。

● 夏季西裝制服

〔正面〕

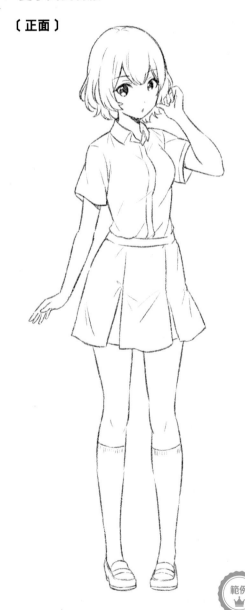

〔背面〕

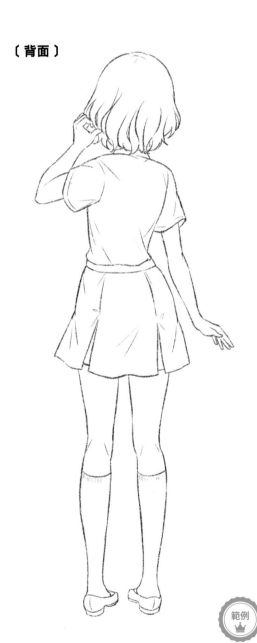

範例

範例

Lesson
1
描繪臉部

Lesson
2
描繪身體

Lesson
3
描繪水手服

Lesson
4
描繪西裝制服

Lesson
5
描繪各種動作

Point①

· 夏季制服是短袖，所以要注意袖子與手臂的比例。

· 畫短袖的時候，袖子的部分不必畫太多皺褶，只在腋下下方畫一條線也OK。

· 解開第一顆鈕扣比較能表現夏天的清涼感。

把頭髮紮起來也很有夏日氣息喔。

● 試著描線吧！

露出肌膚的部分與制服的比例是很重要的。

描繪內衣微微透出襯衫的樣子也OK。

〔正面〕

〔背面〕

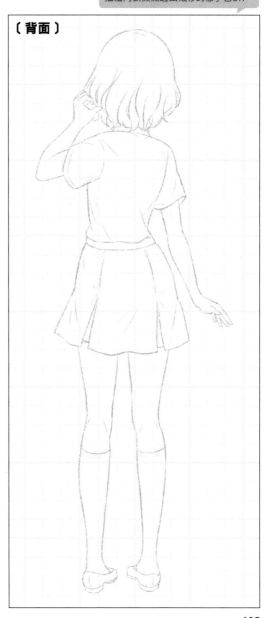

Lesson
4-7 ☑

版本③
襯衫＋針織衫

西裝制服有時候不是搭配西裝外套，而是只穿襯衫加上針織衫或是毛衣。這裡將介紹襯衫搭配針織衫的組合。

● 西裝制服＋針織衫

〔正面〕

〔背面〕

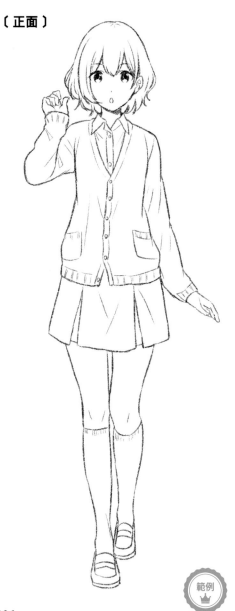

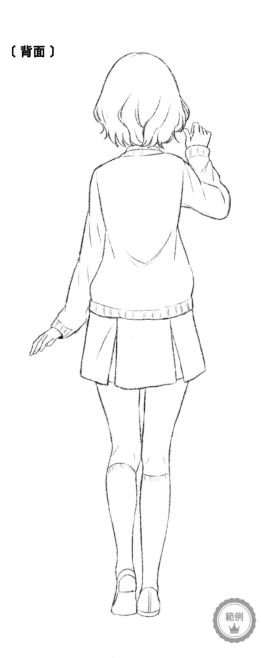

範例

範例

Lesson
1
描繪臉部

Lesson
2
描繪身體

Lesson
3
描繪水手服

Lesson
4
描繪西裝制服

Lesson
5
描繪各種動作

Point①

· 建議將針織衫的袖子畫成稍長且寬鬆的感覺。也別忘了畫出袖口鬆緊帶的直線。

· 針織衫的領口部分大概到胸部的下緣，下襬則延伸到雙腿的根部附近。

· 上半身整體的比例很重要，要注意不要畫得太過厚重。

● 試著描線吧！

針織衫要畫得有點寬鬆，
而且袖子偏長！

要注意針織衫的下襬長度！
畫太長就會顯得腳短。

〔正面〕

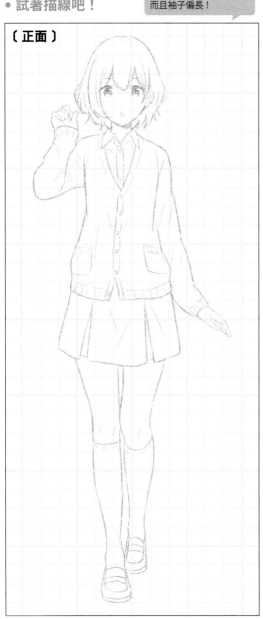

〔背面〕

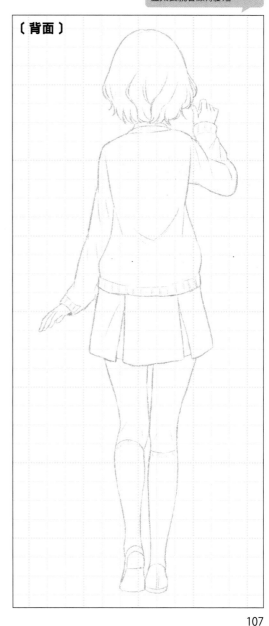

版本④
西裝制服＋大衣

西裝制服可以搭配毛呢大衣、海軍大衣或是羽絨外套，在選擇上比較自由。這裡將介紹最常見的毛呢大衣畫法。

● 西裝制服＋毛呢大衣

〔正面〕

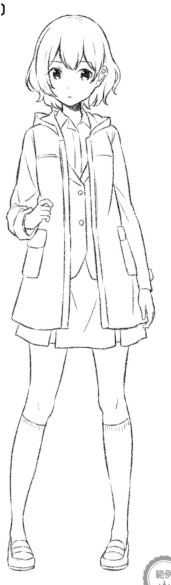

〔背面〕

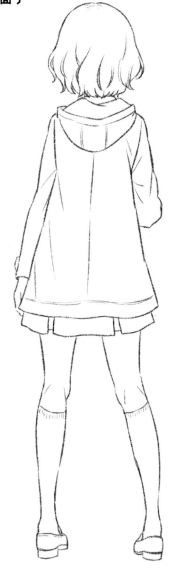

範例

Lesson
1
描繪臉部

Lesson
2
描繪身體

Lesson
3
描繪水手服

Lesson
4
描繪西裝制服

Lesson
5
描繪各種動作

Point !

- 因為是穿在制服外面，所以要注意尺寸。太緊會使比例變差，太大件的話看起來又像是一件大衣在走路似的。
- 將毛呢大衣的長度畫成短版，使裙襬稍微露出會更好。
- 如果要加配件，圍巾是最適合的。
- 為了表現偏厚的布料質感，大衣的皺褶不要畫太多。

● 試著描線吧！

要注意大衣與臉和身體的整體比例！

觀察大衣下襬與裙襬的比例，以及腿部露出的長度。

〔正面〕

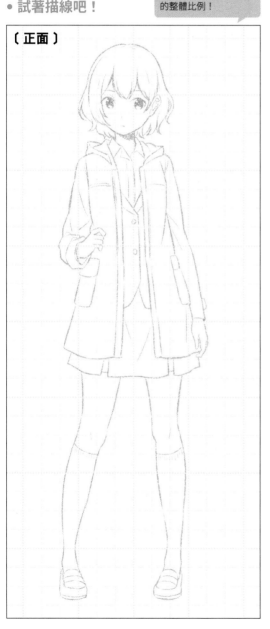

〔背面〕

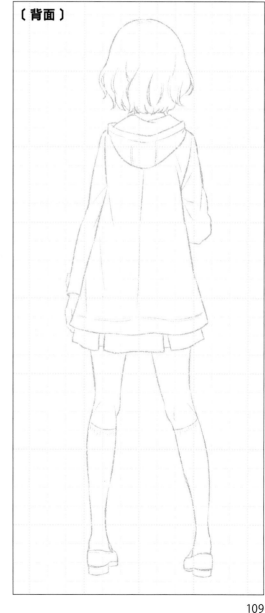

版本⑤
西裝制服＋連帽衫

西裝制服也經常搭配連帽衫。這裡介紹的是將連帽衫穿在西裝外套裡面，並將兜帽露在外頭的穿搭方式。

● 西裝制服＋連帽衫

〔正面〕

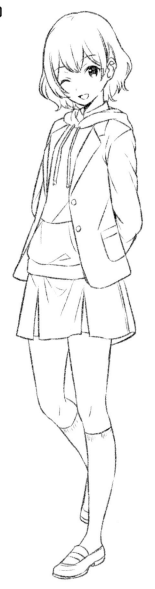

〔背面〕

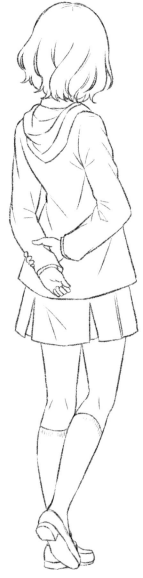

Lesson
1
描繪臉部

Lesson
2
描繪身體

Lesson
3
描繪水手服

Lesson
4
描繪西裝制服

Lesson
5
描繪各種動作

Point ①

- 因為連帽衫的布料偏厚，所以要以較少的皺褶來表現。不過，將西裝外套穿在連帽衫外面的時候要注意尺寸，也要注意分量感，避免太過厚重的感覺。
- 連帽衫的兜帽要露在西裝外套的上面（外面）。注意頸部布料的寬鬆感，以及兜帽垂墜在背上的質感。
- 連帽衫的胸口處有繩子，別忘了畫。

- **試著描線吧！**

連帽衫的皺褶偏少，也要注意它與西裝外套的尺寸。

要表現出連帽衫的兜帽垂在背上的質感。

〔正面〕

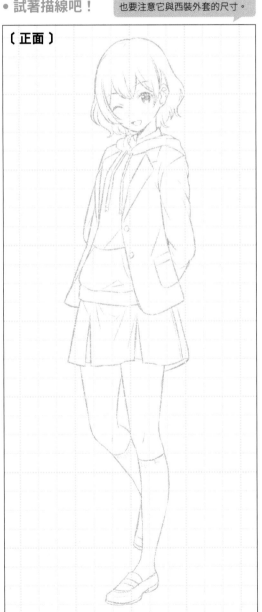

〔背面〕

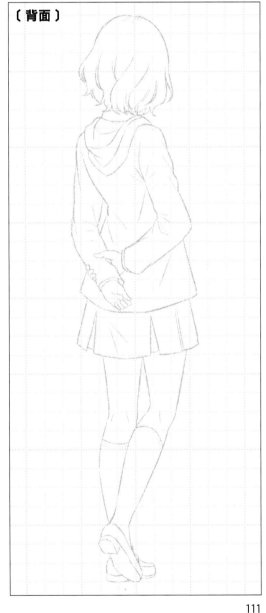

版本⑥
西裝制服＋格紋裙

西裝制服搭配花呢格紋或菱格紋的裙子也十分可愛。

● 西裝制服＋格紋裙

〔正面〕

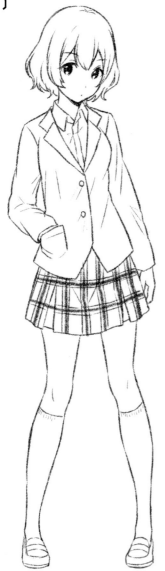

〔背面〕

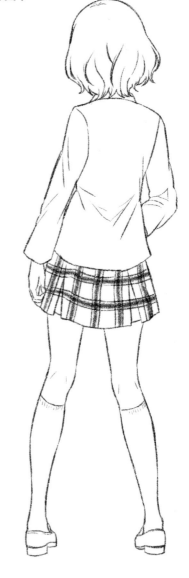

範例

範例

Point ❶

・格紋圖案是以縱橫交叉的線條來表現。素描的時候，請以顏色深淺和線條粗細來描繪規律的圖案。裙子長度畫得稍短一點會比較可愛。襪子適合搭配長筒襪或膝上襪。

光是穿上格紋裙，可愛度好像就一口氣提升了呢。

● 試著描線吧！ | 請小心別把格紋畫歪了！

格紋的面積和比例是重點。

〔正面〕

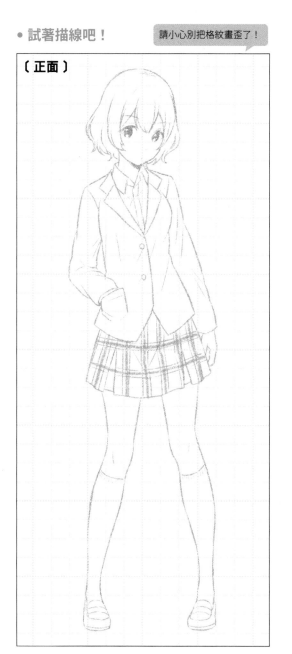

〔背面〕

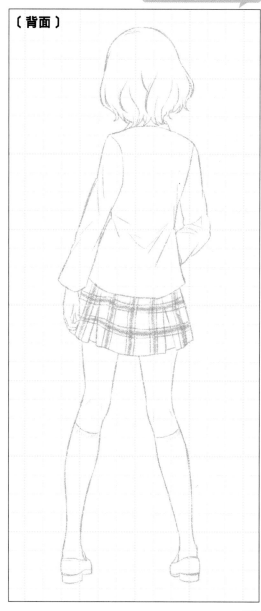

裙子長度與襪子

描繪制服女孩的時候，裙子的長度與襪子是很重要的。這些特徵可以用來表現角色的個性與設定。請找出自己喜歡的組合和比例吧。

• 裙子長度的比較圖

膝上

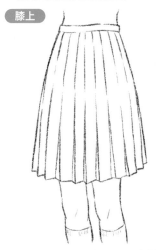

及膝

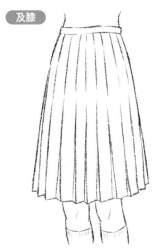

偏短

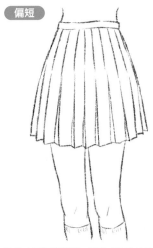

看得到大腿的裙子長度。可以用在辣妹型或清純型的角色上，是很巧妙的長度。

很普遍的裙子長度。這種長度最適合清純型或認真型的角色。

比膝上更短的類型。因為會露出大面積的大腿，可以說是最像漫畫的畫法。

• 襪子的種類

長筒襪

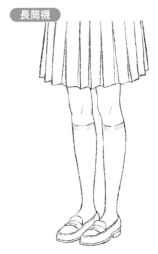

膝上襪

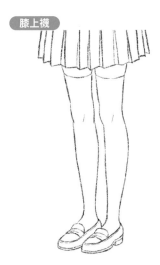

中筒襪

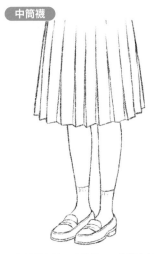

制服女孩常穿的襪子。能搭配任何裙子長度，是很萬用的襪子。

長度到膝蓋以上，會包覆一部分大腿的襪子。建議使用在個性奇特的角色或萌系角色上。

長度稍微高於腳踝的襪子。非常適合清純型角色。將襪子反摺也不錯。

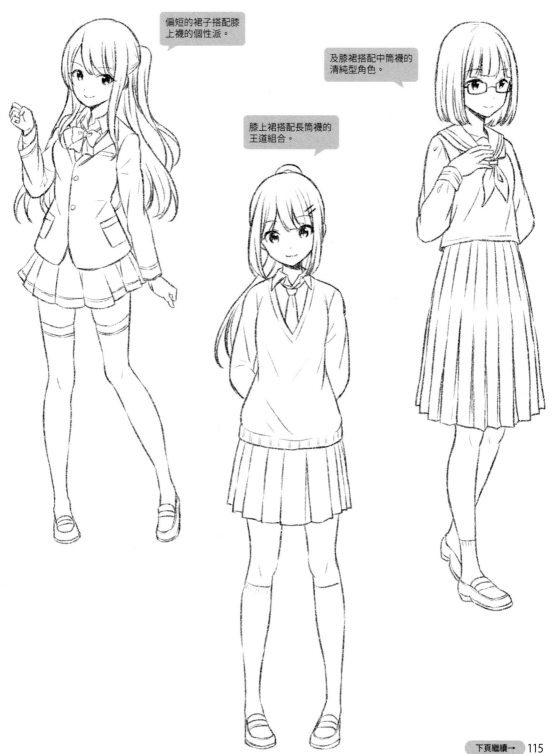

偏短的裙子搭配膝
上襪的個性派。

及膝裙搭配中筒襪的
清純型角色。

膝上裙搭配長筒襪的
王道組合。

下頁繼續→

● 試著描線吧！

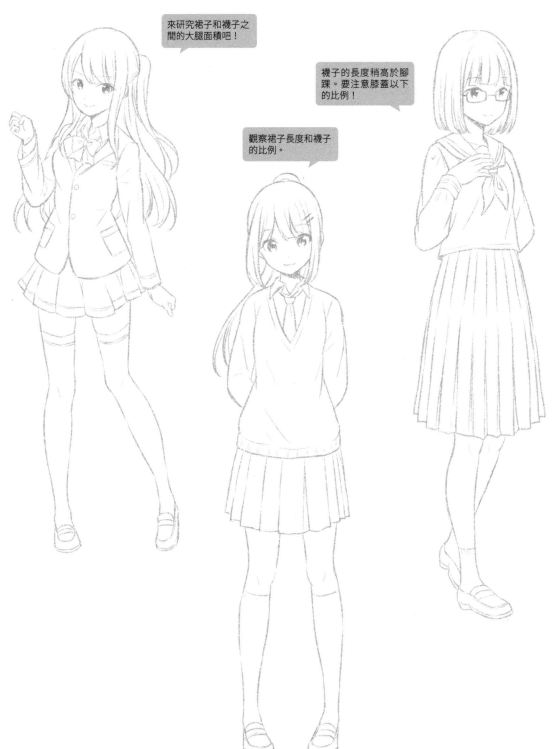

來研究裙子和襪子之間的大腿面積吧！

襪子的長度稍高於腳踝。要注意膝蓋以下的比例！

觀察裙子長度和襪子的比例。

膝上裙搭配長筒襪的組合
最可愛了♪
咦，你說這樣太平凡無奇了!?

• 試著畫上喜歡的裙子長度和襪子吧！

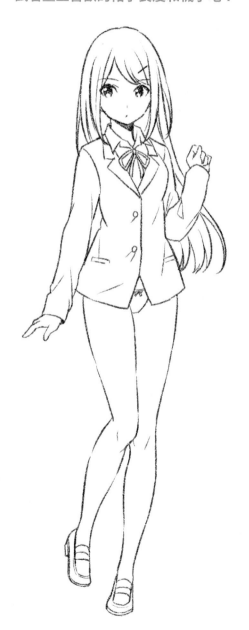

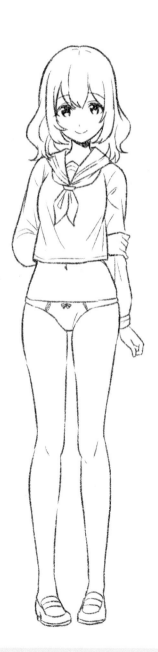

One More Time
試著描線吧！❹

這裡統整了 Lesson 4「描繪西裝制服」的插畫。請沿著線條描繪襯衫、西裝外套、裙子、全身與各種版本，進一步提升自己的畫技吧！

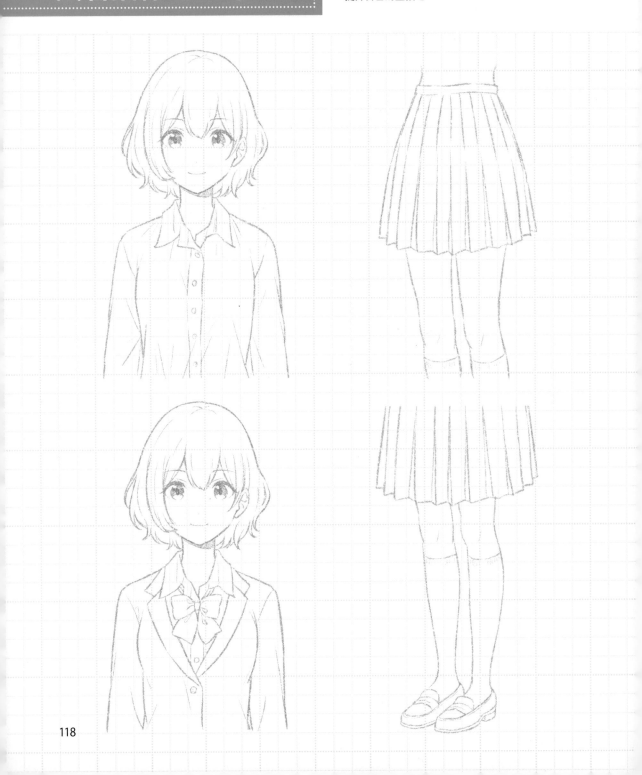

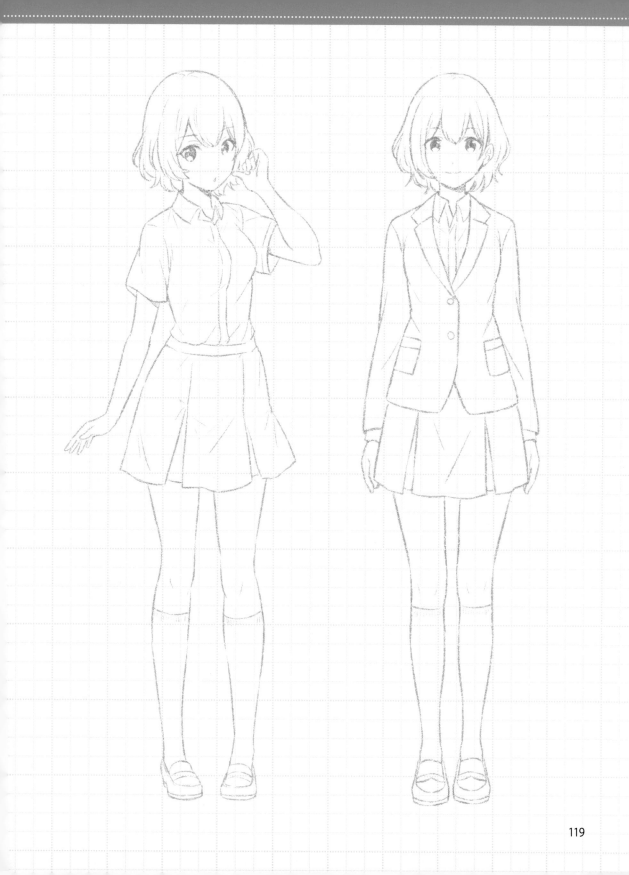

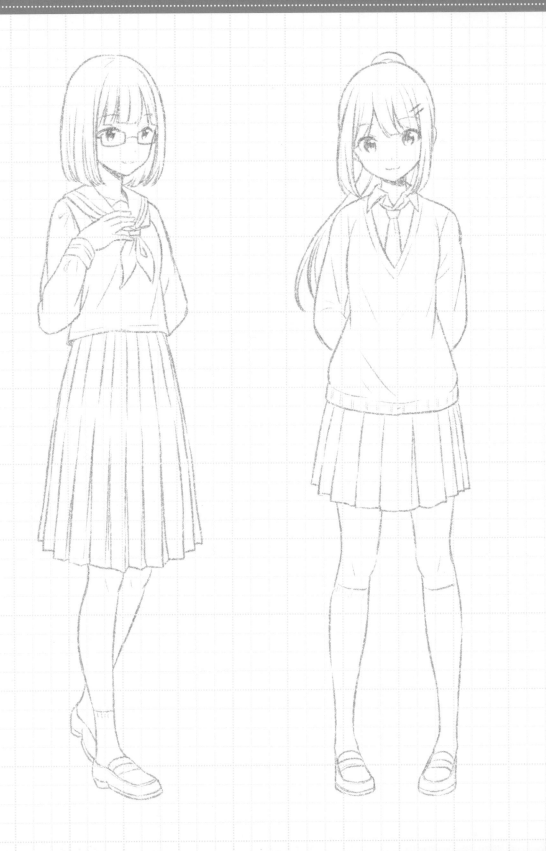

描繪各種動作

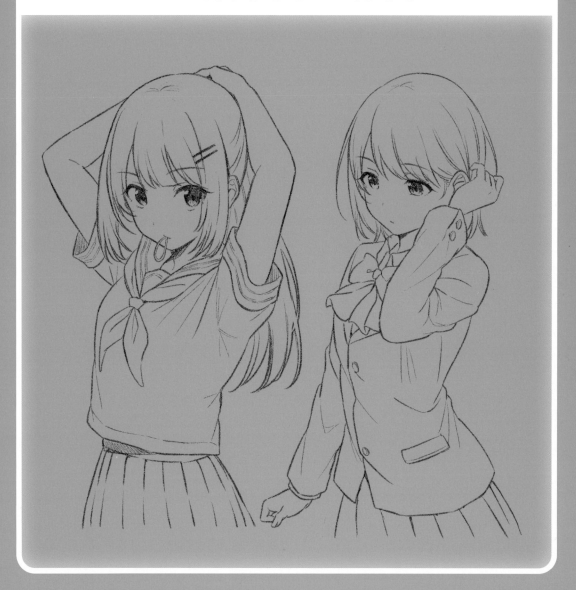

在後腦杓將長髮綁成一束的動作。女孩子綁頭髮的動作很令人心動呢。

● 將頭髮綁在腦後

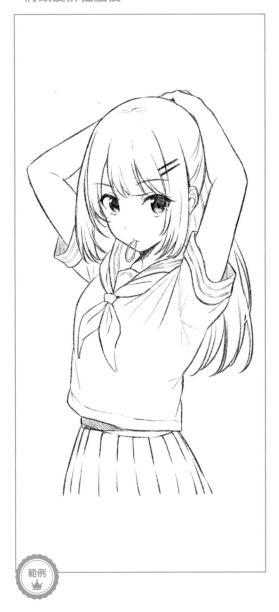

範例

● 試著描線吧！

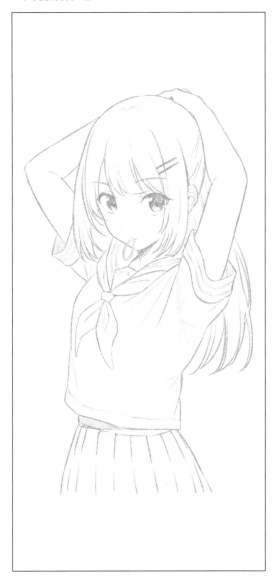

Lesson
1
描繪臉部

Lesson
2
描繪身體

Lesson
3
描繪水手服

Lesson
4
描繪西裝制服

Lesson
5
描繪各種動作

Point❶

- 因為手臂會從手肘往後方彎曲,所以要注意手臂的長度、頭部遮蔽的範圍,以及手臂、頭部與身體的大小比例。另外,由於手臂往上抬起,制服的上衣也會被拉往上方,使肩膀附近出現重疊的皺褶,要特別注意。

- 雖然將髮圈套在手腕上才是一般的做法,但用嘴巴咬著也很可愛。

• **自己畫畫看!**

參考骨架來描繪。

注意頭部、手與身體的比例!

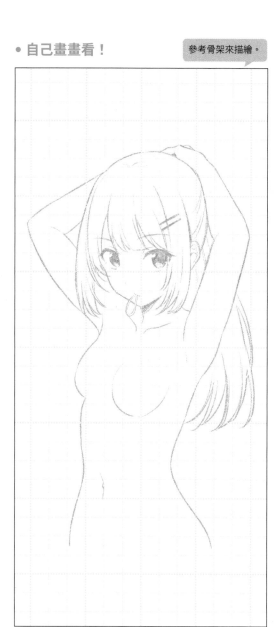

女孩子把頭髮撩至耳後的瞬間做出的動作。這個動作有單耳和雙耳的版本，這裡將介紹把頭髮撩至單邊耳後的動作。

● 將頭髮撩至耳後

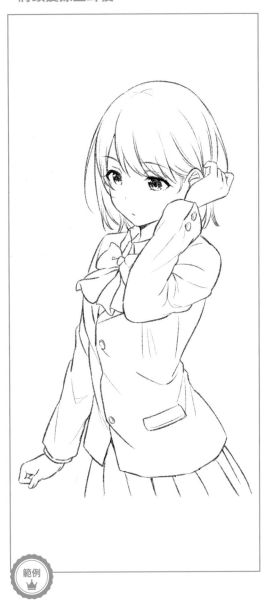

範例

● 試著描線吧！

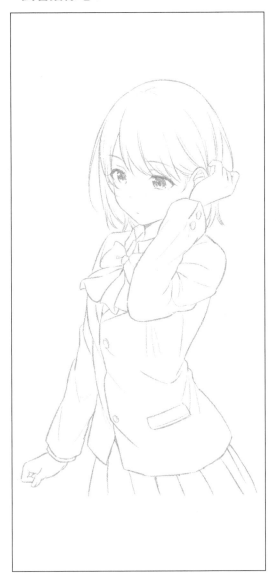

Lesson
1
描繪臉部

Lesson
2
描繪身體

Lesson
3
描繪水手服

Lesson
4
描繪西裝制服

Lesson
5
描繪各種動作

Point ❶

- 因為頭髮是掛在耳朵上緣的根部,所以要注意掛在耳朵上的頭髮流向與周圍的頭髮流向。另外,髮束的重疊狀態也是重點。
- 手會伸到耳朵的後側。請讓手部的動作配合掛在耳朵上的頭髮流向。也要觀察手指的彎曲程度。

● **自己畫畫看!**

參考骨架來描繪。

注意耳朵與手的比例!

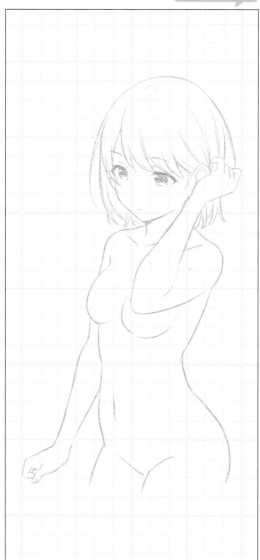

摘下眼鏡

平常戴著眼鏡的女孩子把眼鏡摘下來的時候，會給人一種驚奇感對吧？這裡介紹的是聽到別人說：「妳把眼鏡拿下來看看嘛！」於是露出有點害羞表情的女孩子。

● 摘下眼鏡

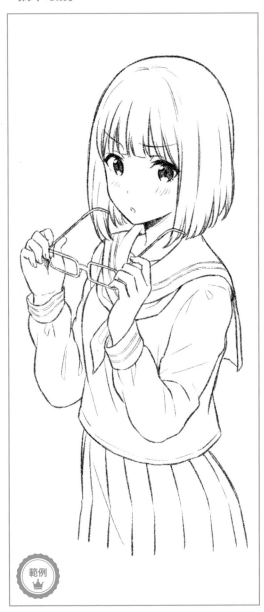

範例

● 試著描線吧！

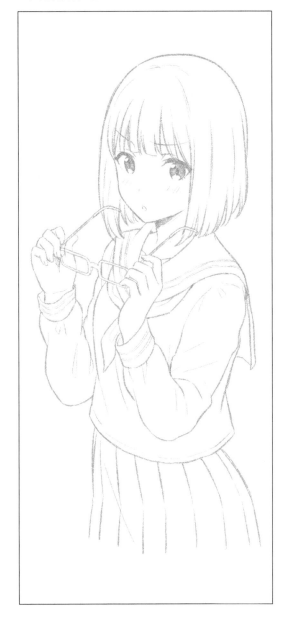

Lesson
1
描繪臉部

Lesson
2
描繪身體

Lesson
3
描繪水手服

Lesson
4
描繪西裝制服

Lesson
5
描繪各種動作

Point❶

· 因為是用雙手把眼鏡拿到臉部前方，所以要特別注意眼鏡、臉部、雙手的大小，避免三者之間的比例跑掉。

· 角色就像是在說：「我、我拿下來了，怎樣？」那般，請描繪出害羞地仰望鏡頭的神情。

● 自己畫畫看！

參考骨架來描繪。

注意眼鏡與臉的比例！

Lesson 2-5（P54）已經解說過翹腳動作的基本畫法。這裡介紹的是加上「全身、穿著制服、坐在椅子上」等要素的實踐篇。

● 翹腳坐在椅子上

● 試著描線吧！

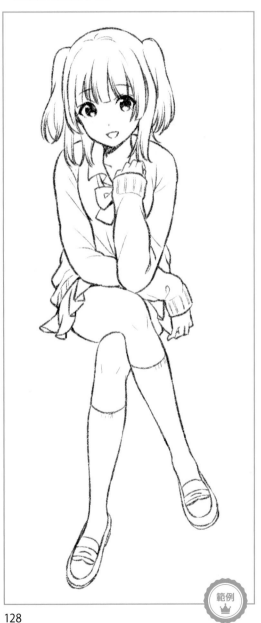

範例

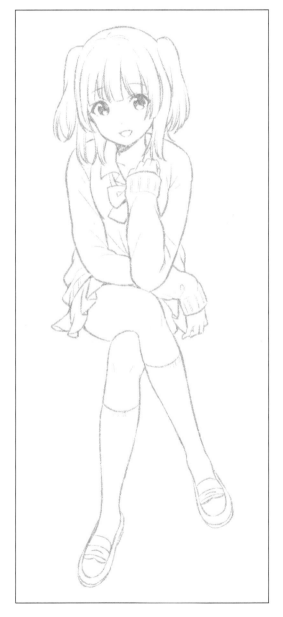

Lesson
1
描繪臉部

Lesson
2
描繪身體

Lesson
3
描繪水手服

Lesson
4
描繪西裝制服

Lesson
5
描繪各種動作

Point ❶

- 要注意腳的長度與粗細，以及腳與上半身的比例。
- 描繪翹起的腳時，只要意識到雙腳重疊處的線條，就能了解腳的彎曲程度和腳掌的方向。另外，不只是雙腳的全長，擺在前方的兩隻小腿也要畫成相等的長度。
- 將雙腳重疊處的線條畫成稍微凹陷的樣子，就能表現女孩子肢體的柔軟。

● **自己畫畫看！**

 參考骨架來描繪。

注意重疊處的腿部線條。

這裡要介紹「突然想說些什麼而回頭」的情境中做出的「回頭」動作。大家可以想像「快點！」、「一起去○○吧！」等等的臺詞。

● 突然回頭

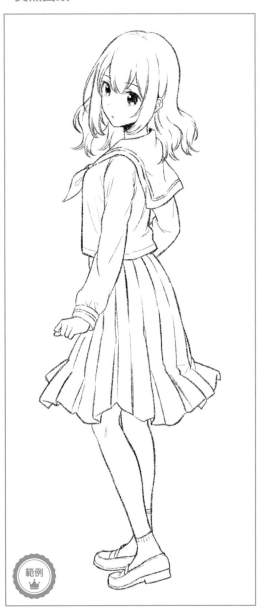

● 試著描線吧！

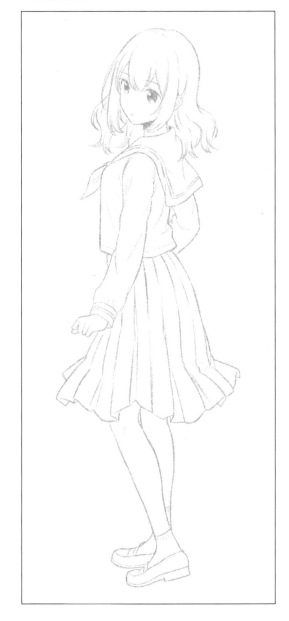

Lesson
1
描繪臉部

Lesson
2
描繪身體

Lesson
3
描繪水手服

Lesson
4
描繪西裝制服

Lesson
5
描繪各種動作

Point ❶

- 回頭時扭轉身體的動作是重點。將身體區分成轉向後方的頭、轉向側面的上半身、面向前方的下半身會比較好理解。不過，描繪時要注意三者的比例。
- 為了稍微增添速度感，這裡用頭髮來表現動感。
- 也別忘了在腰上畫皺褶，並畫出裙子飄起的感覺。

● **自己畫畫看！**

參考骨架來描繪。

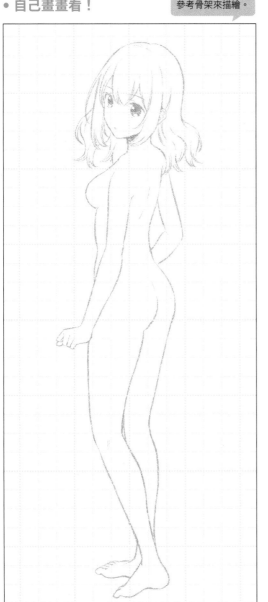

重點在於扭轉身體的動作！

類似體育課坐姿的變化版坐法。小腿不往前伸，而是往大腿彎曲，把雙手抱在前方，將整個身體縮成一團的感覺。

● 抱膝坐

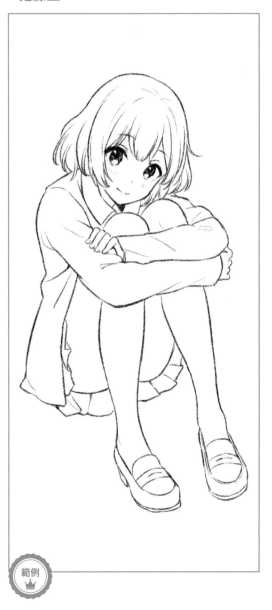

範例

● 試著描線吧！

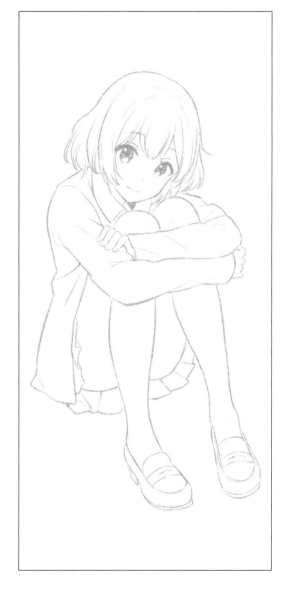

Lesson
1
描繪臉部

Lesson
2
描繪身體

Lesson
3
描繪水手服

Lesson
4
描繪西裝制服

Lesson
5
描繪各種動作

Point ①

- 要注意上半身、手臂、大腿與小腿的比例。
- 因為上半身會彎曲，所以西裝外套的背部與袖子會產生皺褶。
- 也要注意裙子被膝蓋抬起的模樣。

縮起身體的樣子不覺得很令人心動嗎？我覺得很萌呢。

● **自己畫畫看！**

參考骨架來描繪。

注意整體的比例！

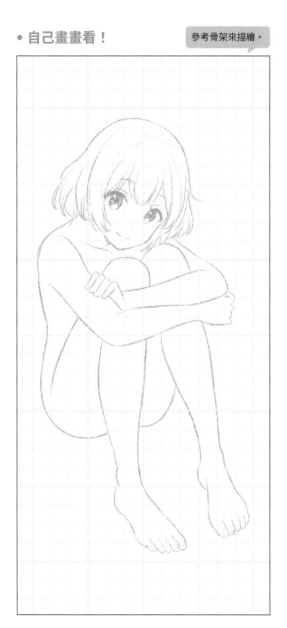

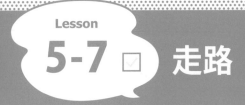

Lesson 5-7 ☐ 走路

女高中生一般走路的姿勢。請想像上學的景象，畫出放鬆又自然的動作吧！

● 自然走路的姿勢

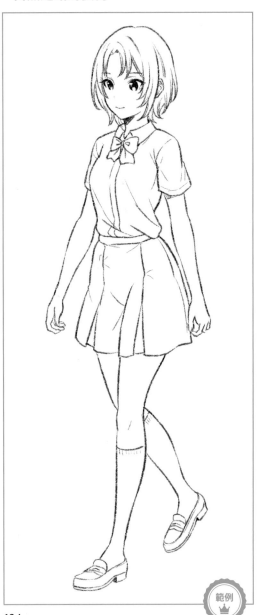

範例

● 試著描線吧！

Lesson
1
描繪臉部

Lesson
2
描繪身體

Lesson
3
描繪水手服

Lesson
4
描繪西裝制服

Lesson
5
描繪各種動作

Point ❶

- 因為左右手會前後擺動，所以會連帶使身體稍微扭轉。意識到身體的中心線是很重要的。為了呈現自然的動態，請不要像模特兒或萌系角色一樣，畫成身體大幅扭轉或是搔首弄姿的動作。
- 雙手與雙腳會交互移向前方，請小心不要畫成同手同腳的樣子。

● **自己畫畫看！**

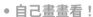 參考骨架來描繪。

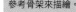 別忘了畫出身體扭轉的感覺！

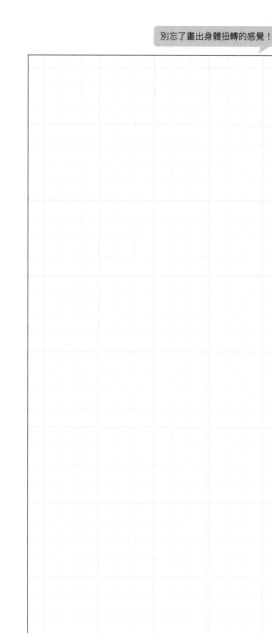

一邊滑手機一邊聽音樂的樣子。描繪配件的時候，要注意配件與身體之間的比例。

• 用手機聽音樂

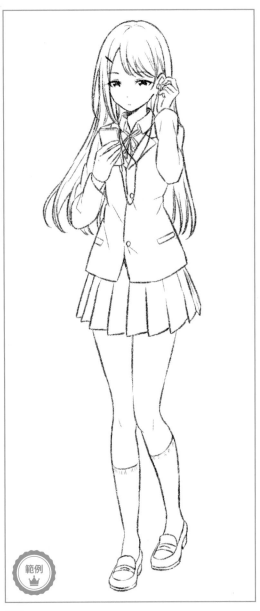

範例

• 試著描線吧！

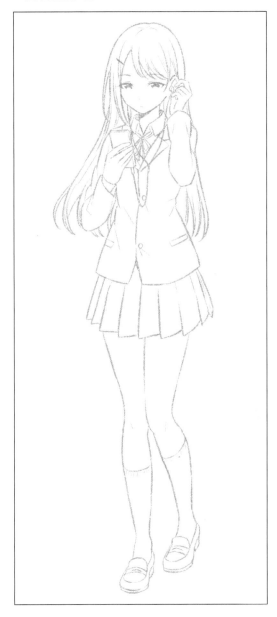

Lesson
1
描繪臉部

Lesson
2
描繪身體

Lesson
3
描繪水手服

Lesson
4
描繪西裝制服

Lesson
5
描繪各種動作

Point ❶

· 要注意手機的大小，以及跟臉部的距離。另外，也要好好觀察看著手機時脖子的角度，不要把脖子畫得過度前傾。

> 用耳罩式耳機聽音樂的女孩子也很可愛喔♪

· **自己畫畫看！**

參考骨架來描繪。

注意手機與臉的位置關係！

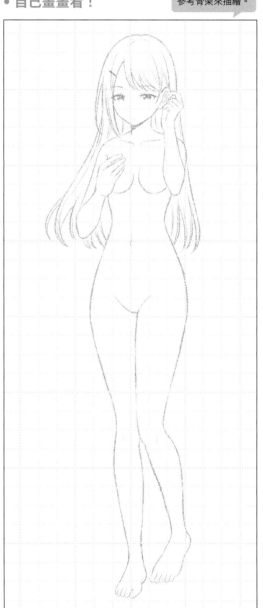

在電車或公車上抓著吊環的情境。稍微露出一點腰部,會讓人感到心跳加速呢。

• 抓著吊環

• 試著描線吧!

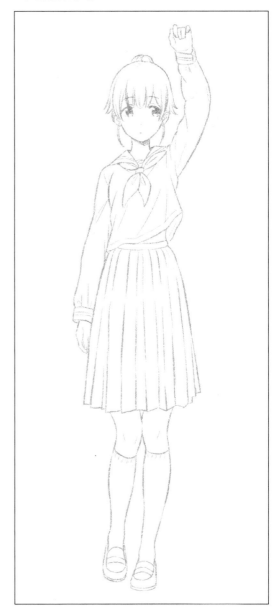

Point ❶

・因為是用左手抓著吊環,所以上衣的左側會被拉往上方,使皺褶集中在肩膀。如果是穿著水手服,胸口的
V領也會產生皺褶和隆起。另外,若將角色設定成勉強抓得到吊環的身高,被拉往上方的上衣左側就會稍
微露出腰部,變成不錯的亮點。

・**自己畫畫看!** 　　　　　　　　　　　參考骨架來描繪。　　　　　　　　　　　　　　　不要把手臂畫得太長!

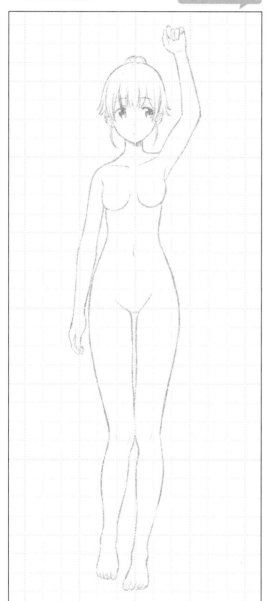

5-10 □ 彎腰拉襪子

襪子在走路的過程中滑落，於是站著彎腰拉襪子的動作，大家有看過嗎？這裡截取了這樣的一幕場景。

● 站著彎腰拉襪子

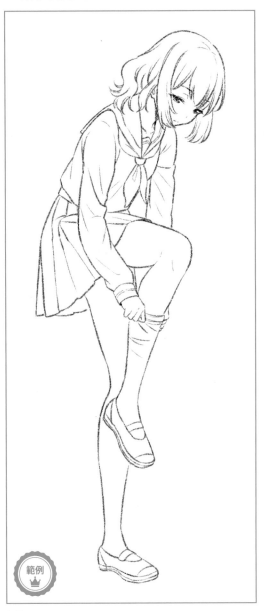

● 試著描線吧！

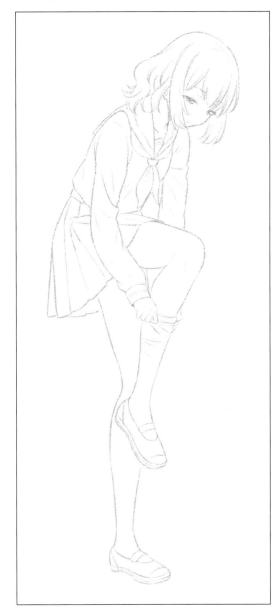

Lesson
1
描繪臉部

Lesson
2
描繪身體

Lesson
3
描繪水手服

Lesson
4
描繪西裝制服

Lesson
5
描繪各種動作

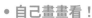

Point❶

- 只用左腳站著的時候，重心會放在左腳。右腳大概抬高到大腿與地面平行的程度。因為要在這個狀態下做出拉襪子的動作，所以上半身會自然地前傾。要注意上半身與下半身的長度和角度的平衡，還有手臂的長度。

- 由於裙子會被撩起，所以左腳大腿內側會露出更大的範圍。

• **自己畫畫看！**

參考骨架來描繪。

重心在左腳，別忘了！

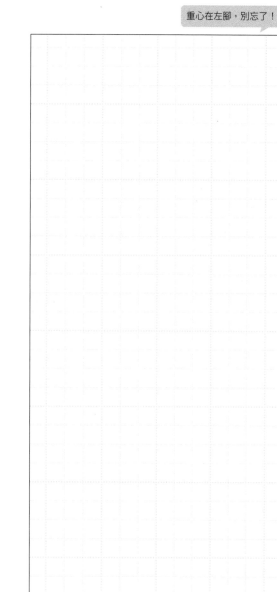

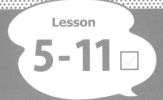
5-11 □ 按住隨風飄起的裙子

雖然裙子隨風飄揚的威覺也不錯，但女高中生的裙子偏短，所以就試著加上按住裙子的動作吧。

● 按住隨風飄起的裙子

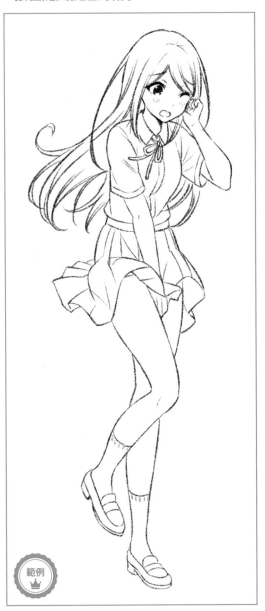

範例

● 試著描線吧！

142

Lesson
1
描繪臉部

Lesson
2
描繪身體

Lesson
3
描繪水手服

Lesson
4
描繪西裝制服

Lesson
5
描繪各種動作

重點是拿捏在若隱若現的範圍內。

Point❶

· 按住裙子的手位在中央。描繪兩側與後方的裙襬時,請畫出隨風飄動的感覺。使百褶裙鼓起能增強躍動感。

· **自己畫畫看!**　參考骨架來描繪。

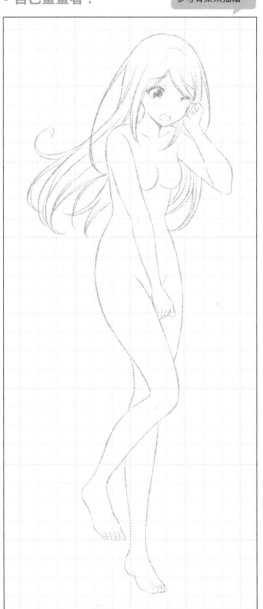

畫出「好害羞!」的神情會更好。

接下來試著畫出換制服的情境吧！這是上半身穿著襯衫，把裙子脫掉的一幕。請畫出自然的肢體動作與制服的狀態。

● 脫掉制服的裙子

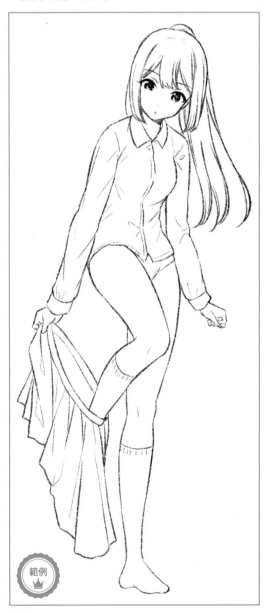

範例

● 試著描線吧！

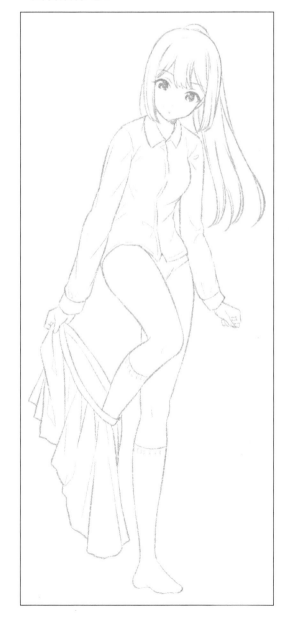

Lesson
1
描繪臉部

Lesson
2
描繪身體

Lesson
3
描繪水手服

Lesson
4
描繪西裝制服

Lesson
5
描繪各種動作

Point❶

- 上半身稍微前傾，用右手抓著裙子，為了將右腳從裙子中抽出而稍微把大腿抬高。因為肢體動作有點複雜，所以比例很重要。重心放在左腳。

- 右手抓著的裙子下方因為承受重力而往下，正要抽出右腳的那一邊會下垂。

● **自己畫畫看！**

參考骨架來描繪。

重心在左腳！

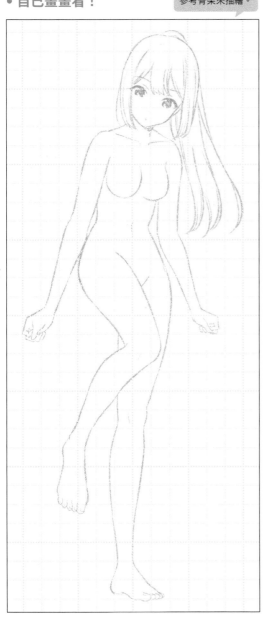

衣服皺褶的基本畫法

不只是制服，任何衣服穿在身上都會產生皺褶。雖然皺褶會因服裝設計、尺寸、種類或是角色體型而異，但基本上都出現在被拉扯、彎曲或重疊的地方。

- **穿著制服時產生的皺褶**

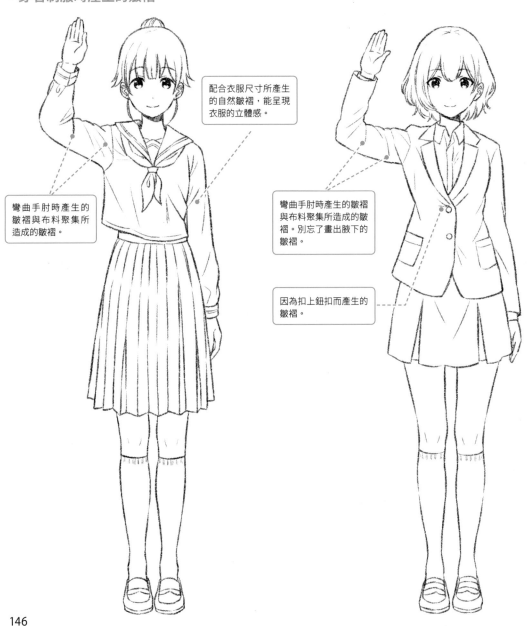

配合衣服尺寸所產生的自然皺褶，能呈現衣服的立體感。

彎曲手肘時產生的皺褶與布料聚集所造成的皺褶。

彎曲手肘時產生的皺褶與布料聚集所造成的皺褶。別忘了畫出腋下的皺褶。

因為扣上鈕扣而產生的皺褶。

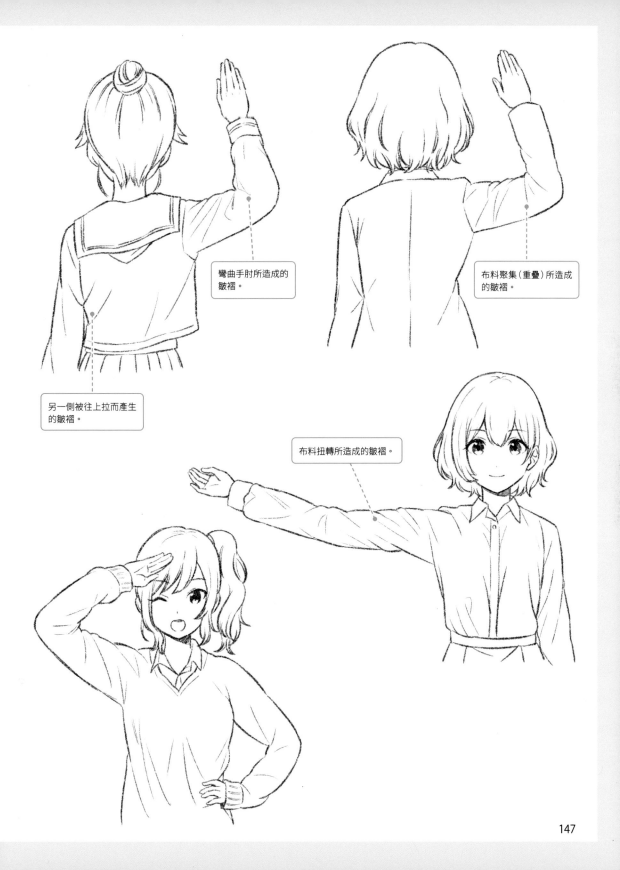

彎曲手肘所造成的皺褶。

布料聚集（重疊）所造成的皺褶。

另一側被往上拉而產生的皺褶。

布料扭轉所造成的皺褶。

One More Time
試著描線吧！❺

這裡統整了 Lesson 5「描繪各種動作」的插畫。請沿著線條描繪將頭髮撩至耳後、回頭、拉襪子、按住隨風飄起的裙子等各種動作，進一步提升自己的畫技吧！

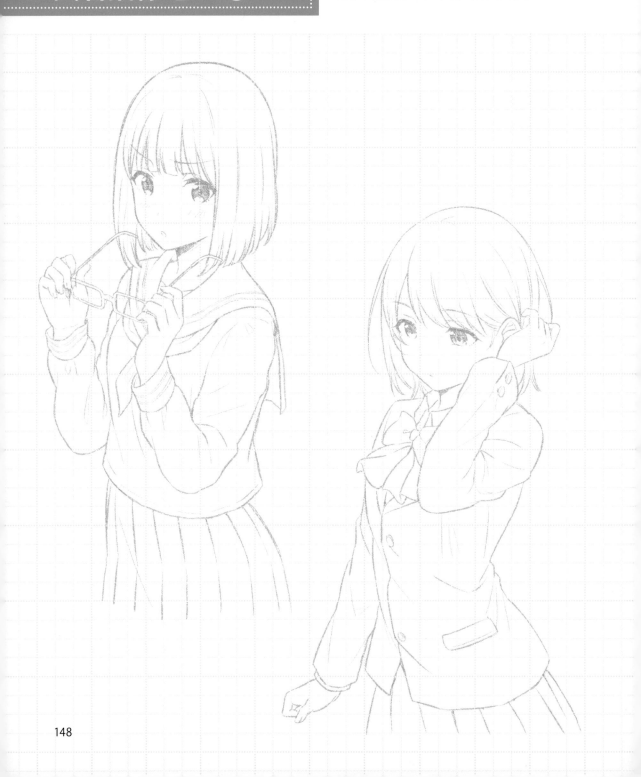

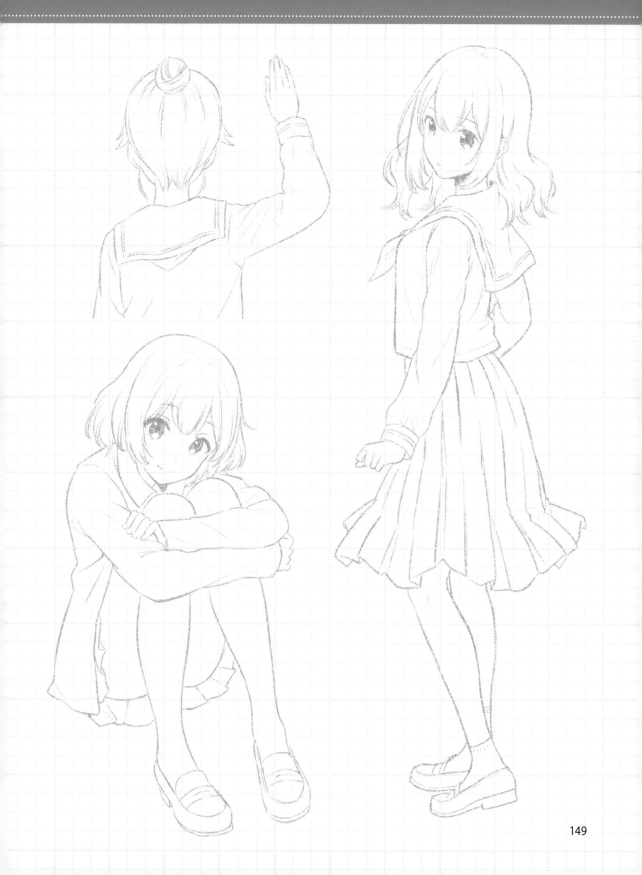

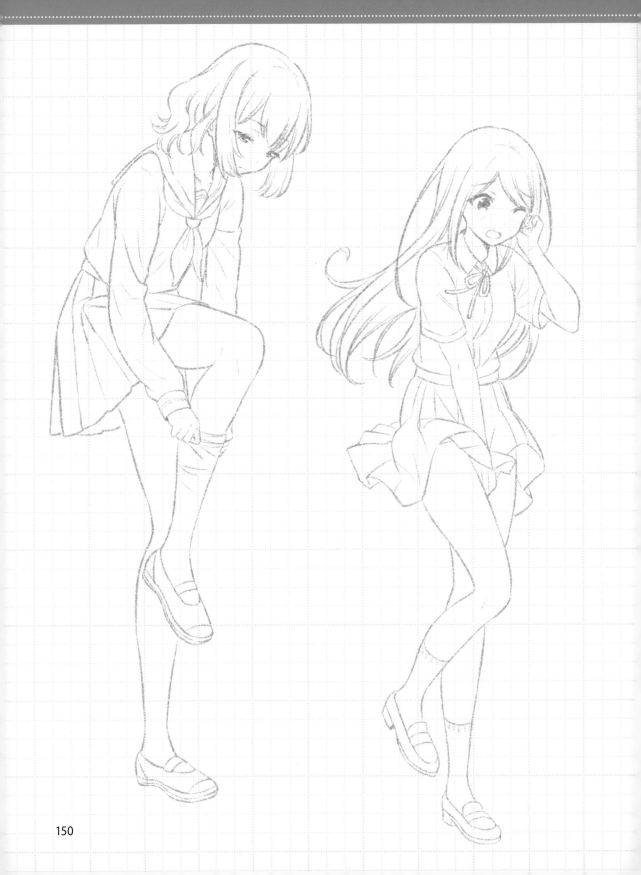

┃ やとみ (Yatomi)

神奈川縣出身。就讀大學期間便以自由接案的插畫家、漫畫家身分發表作品。
過去的作品包括社群網路遊戲與輕小說的插畫。
目前則擔任漫畫化作品的作畫者。

URL

Twitter：https://twitter.com/8103x
pixiv：https://www.pixiv.net/users/168058

SEIFUKU JOSHI CHARA KAKIKOMI DRILL by Yatomi
Copyright © 2021 Yatomi
All rights reserved.
First published in Japan by Sotechsha Co., Ltd., Tokyo

This Traditional Chinese language edition is published by arrangement with Sotechsha Co., Ltd.,
Tokyo in care of Tuttle-Mori Agency, Inc., Tokyo.

攻克各種姿勢！制服少女繪圖技法
專業繪師やとみ老師親自傳授如何描繪角色線稿！

2021年10月15日初版第一刷發行
2023年 6 月 1 日初版第二刷發行

作　　　者		やとみ
譯　　　者		王怡山
編　　　輯		邱千容
發 行 人		若森稔雄
發 行 所		台灣東販股份有限公司
		＜網址＞http://www.tohan.com.tw
法律顧問		蕭雄淋律師
香港發行		萬里機構出版有限公司
		＜地址＞香港北角英皇道499號北角工業大廈20樓
		＜電話＞(852) 2564-7511
		＜傳真＞(852) 2565-5539
		＜電郵＞info@wanlibk.com
		＜網址＞http://www.wanlibk.com
		http://www.facebook.com/wanlibk
香港經銷		香港聯合書刊物流有限公司
		＜地址＞香港荃灣德士古道220-248號
		荃灣工業中心16樓
		＜電話＞(852) 2150-2100
		＜傳真＞(852) 2407-3062
		＜電郵＞info@suplogistics.com.hk
		＜網址＞http://www.suplogistics.com.hk

ISBN 978-962-14-7383-7